KB075209

Share Me Share Me Share Me Share Me Share

셰어 미: 공유하는 미술, 반응하는 플랫폼

미팅룸 지음

스위밍꿀

서문
디지털 시대, 미술의 공공성을 떠올리며

—
오늘날 정보, 지식, 데이터베이스와 같은 비물질의 형태로
존재하는 미술은 관객과 사회, 세상과 어떻게 만나는가? 월드
와이드 웹(World Wide Web) 30주년을 맞이한 현재, 온라인
환경에서 미술을 매개로 발전해온 수많은 형태의 문화예술
활동은 다양한 관점과 접근 방식으로 미술이 지닌 '공공성'의
의미 역시 되새겨보게끔 한다.

—
『셰어 미: 공유하는 미술, 반응하는 플랫폼』은 공공미술의
일반적인 개념을 넘어, 미술의 공공성이 지닌 의미를
다각적으로 고찰한 <Those except public, art and public art
: 2017 공공하는예술 아카이브 전시>((재)경기문화재단

—
주최·주관)의 일환으로 개최된 미팅룸의 포럼 및 리서치
프로젝트 <미팅 앤 토크: 공유하는 미술, 반응하는 플랫폼>의
연장선상에서 기획되었다. 포럼을 통해 나눴던 다양한
논점과 아이디어를 지속, 공유하고자 하는 작은 바람이
있었기 때문이다.

—
기본적으로 이 책은 미술을 둘러싼 지식과 정보, 관련 콘텐츠
역시 동시대 시각문화의 일부를 담당하는 중요한 축이라고
상정하고, '온라인 환경' '미술' '공공성'을 키워드로 논의를
시작한다. 보다 구체적으로는 디지털 환경에서 미술이
그것을 수용하는 주체들과 어떻게 긴밀하게 '연결'되며, 또한
어떠한 형식으로 미술 관련 지식과 정보를 '공유'하는가에
대한 이야기를 담고 있다. 특히 미술을 매개로 하되,
웹에 기반을 두고 동시대 미술문화의 한 축을

형성하고 있는 국내외 움직임에 주목하고, 그 활동의 중심에
있는 작가, 기획자, 기관, 관객, 미디어 등 다양한 주체가
공유경제에 대한 인식을 바탕으로 어떻게 미술을 매개로
서로 연결되고, 세상과 소통하며, 미래를 이야기하는지
살펴본다.

책은 총 세 장으로 구성된다. 먼저 1장 '온라인으로 진출한
오프라인 공공미술 이야기: 공공미술에서 공적 영역에서의
미술로'는 공공미술을 둘러싼 디지털 정보화 사례를
통해 공적 영역의 범위와 그 의미가 확장되고 있음을
이야기한다. 이제 공공미술은 물질이나 행위의 차원을
넘어, 가상의 공간에서 정보로서 존재하면서 새로운
만남의 형태를 이어가기 시작했다. 즉, 기존의 공공미술은
하나의 결과이자 성과로 디지털 환경 속에 기록·정리되고,
이것은 또다시 정보통신 기술을 통해 관객과 참여의 형태로
만난다는 의미다. 이때 단순히 온라인 플랫폼이 공공미술을
데이터베이스로서 다룬다고 해서 공공성을 띠는 것이
아니라, 플랫폼이 얼마나 공공의 이익과 상호 소통을 위해
설계되고 활용되고 있느냐에 따라 진정한 의미의 공공성을
논할 수 있음을 강조한다.

이어서 2장은 두 개의 주제로 구성되어 있는데, 각각 감상과
교육활동을 통해 기관을 중심으로 한 미술의 공공성이
어떻게 정의될 수 있는지 살핀다. 우선 '모두를 위한 모두에
의한 미술관: 미술관 소장품의 온라인 공유와 디지털 콘텐츠
전략을 통한 기관의 공공성'은 최근 10년간 미술관 소장품이
디지털 정보화 과정을 거쳐 하나의 문화예술 콘텐츠의
원천으로 자리하게 된 대표적인 사례를 살피면서, 관객과의
소통을 중심에 둔 미술관의 개방적이고 적극적인 디지털

전략의 필요성을 강조한다. 공공재로서의 미술관의 역할은
이제 디지털 미디어 환경에서 새로운 국면을 맞이했기
때문이다.

이어서 '세상과 공유하고, 배움으로 연결되기: 온라인
데이터베이스 구축과 교육 서비스로 실천하는 미술의
공공성'에서는 앞에서 살펴본 미술관 소장품의
데이터베이스뿐만 아니라, 다양한 문화예술 활동이
지식과 정보의 형태로 존재하면서 등장하는 새로운 교육
콘텐츠와 교육 방식에 관해 이야기한다. 생산자 중심의
지식 정보 구축에서 사용자 중심의 인터페이스를 개발하고,
데이터베이스를 활용, 재생산하는 과정으로 나아가는 것은
미술이 사회와 연결되는 또 하나의 방식임을 강조한다.

마지막으로 3장 '동시대 미술의 지식을 생산하고 정보를
공유하는 온라인 플랫폼: 그들은 무엇을, 어떻게, 왜,
온라인에 공유하는가?'는 1장에서 다룬 공공미술의 온라인
정보화 사례를 넘어, 오늘날 미술계 흐름 안에서 자발적으로
미술과 관련한 정보와 지식, 때론 작품에 이르기까지
온라인에 기반을 두고 새로운 기술과 관점으로 공공성을
실천하고 있는 국내외 온라인 플랫폼에 관해 이야기한다.
무엇보다 이 장에서는 이러한 온라인 플랫폼의 취지와
활동 안에서 어떻게 공공성이 실천되고 있는지 구체적으로
살핀다. 그들은 정보를 저장, 축적, 관리하는 데 그치지 않고,
온라인 환경에서 벌어지는 다양한 반응을 살피며, 기술을
개발하거나 협업의 방식을 자유롭게 모색하고, 공유를 통해
공공의 힘이 지닌 잠재력을 지속적으로 탐구·실험한다.
각 장을 통해 소개된 네 편의 글에서는 흥미롭게도
공통된 몇 가지 단어들이 발견된다. 기록, 정보,

접근, 연결, 확산, 쌍방형, 협업, 교류, 소통, 구축, 활용,
배움, 수평, 자유, 개방, 공론 그리고 공유. 책의 키워드였던
'온라인 환경' '미술' '공공성'을 이야기할 때, 그 주변으로
넓고 빠르게 파생되는 이와 같은 단어들은 앞으로도
시각예술 문화를 만들어갈 크고 작은 미술계 현장이
생각해봐야 할 어떤 태도 혹은 지향점을 떠올리게 한다.
서로 간의 신뢰를 바탕으로 한 지식·정보 생산과 공유의
힘을 믿는 우리에게도 현재를 다시 점검하고, 다짐하며
또 한번 나아갈 수 있도록 돕는 건강한 일침이다.
끝으로 여러 생각의 고리가 하나의 결실로 이어질 수 있도록
도와주신 모든 분들에게 진심으로 감사의 인사를 전한다.
이 책을 함께 만들어주신 출판사 스위밍꿀, 디자이너
이기준님, 책의 출발점이었던 프로그램 <미팅 앤 토크:
공유하는 미술, 반응하는 플랫폼>에 함께해주신 길예경님,
김진주님, 정세라님, 박선양님, 참여해주신 관객분들, 도움을
주신 (주)디지탈레코드 맹희원님, 박동준님, 디자이너
윤시호님 그리고 이 모든 일이 가능하도록 든든한 버팀목이
되어주신 (재)경기문화재단 이상민님께 감사드린다.

2019년 겨울
미팅룸

공공미술(Public Art)에서
공적 영역에서의 미술(Art in the Public Realm)로

지가은

대학에서 예술학을 공부하고, 영국으로 건너가 본격적인 학업의 길을 걸었다. 골드스미스 대학에서 다양한 현대미술이론과 시각문화학을 접하면서 '아카이브 아트(Archival Art)'를 주제로 박사학위를 받았다. 꽤 오랜 시간 런던에 머물면서 『퍼블릭아트』와 『월간마술』의 런던 통신원으로 활동했다. 오래되고 비밀스러운 아카이브 박스를 탐색하듯이 무엇이든 시간을 들여 천천히 애정을 가지고 수집하고, 기억하고, 연구하는 일을 즐긴다. 미팀룸에서 아트 아카이브 연구팀 디렉터로 활동하면서 시각예술을 다룬 아카이브에 대한 글을 쓰고, 관련 자문 활동과 프로그램 기획을 하고 있다.

0

들어가며 ┃ 동시대 디지털 미디어 환경을 기반으로
온라인 공간에서 이루어지는 미술의
창작이나 유통이 일반화되고 그 소통과 공유의 경로는
다양해지고 있다. 전통적으로 '공공미술(Public Art)'[1]이라
불리는 분야도 예외 없이 이에 동참중이다. 공공미술이란
간단히 말하면 공공의 영역에서 이루어지는 미술이다.
전쟁 기념비나 건축물, 동상과 같은 환경 조각이나 벽화처럼
오래된 형태의 공공미술에서, 도시계획과 건축물의 일부로
제작되어 흔히 '퍼센트 미술(Percent for Art)'[2]이라고도
불리는 제도적인 차원의 공공미술까지, 주로 물리적인
공간과 물질성에 기반한 조형물이 일반적인 공공미술의
영역으로 이해되어왔다.

그런데 최근에는 공공미술 대신 '공적 영역에서의 미술(Art
in the Public Realm)'이라는 용어가 빈번하게 목격된다.
이는 전통적인 공공미술의 개념에 변화의 바람이 불고
있다는 신호이다. 주로 영국을 비롯한 영어권 국가의
미술계에서 사용하기 시작한 이 용어는 공공의 개념을
물리적인 장소성에서만 찾지 않고, 예술작품이 설치되거나
예술적 행위가 이루어지는 특정한 장소를 둘러싼 정치적,
문화적, 사회적 맥락의 복합적인 측면까지도 고려하는
개념이다. 예컨대 작품이 자리한 지역사회의 역사적 배경에
주목한다거나, 그 공동체가 당면한 사회문제에 공감하는
태도를 포함한다. 그래서 작품의 결과물뿐만 아니라 작품이
만들어지는 과정을 보다 중시하고 지역사회 시민들의
직간접적인 참여를 지향한다.[3]

이러한 움직임은 무엇이 또는 어디까지가 공적 영역이 될 수 있는가에 대한 개념적인 질문들을 촉발시켰다. 이제 공적 영역은 우리가 살아가면서 부딪치는 다양한 문제들과 맞닿아 있는 일상의 공간이자 삶의 터전으로 간주되기도 한다. 나아가 오늘날 현대인들이 늘 접속해 있다고 해도 과언이 아닌 디지털의 가상공간까지도 확장된 의미의 공적 영역으로 보는 인식이 확산되었다. 다양한 형태의 '공적 영역에서의 미술' 작품들이 이러한 인식 전환에 기여했고, 이를 둘러싼 예술 정보 지식도 물질적인 형태를 넘어 온라인이라는 비물질의 공간으로 거처를 넓혀가고 있다.

온라인이라는 가상의 공적 영역도 주요한 창작의 플랫폼으로 여기는 이러한 예술활동 안에는 하나의 작품 혹은 프로젝트의 가시적인 산물뿐만 아니라, 그 결과에 이르는 과정과 파생 데이터를 기록하는 일이 포함되기 시작했다. 그리고 오프라인의 창작 행위나 결과가 온라인 플랫폼과 긴밀하게 연결되고 교차되면서, 공공미술의 물리적 현장 밖의 수많은 관객들과 만나게 되었다. 이러한 오프라인과 온라인 플랫폼의 협동적인 이중주는 오늘날 예술활동이 전개하는 새로운 형태의 공공성을 그려내고 있다.

이 글은 먼저 공공미술 관련 지식 정보가 온라인 데이터베이스로 구축, 활용되는 사례를 소개하는데, 특히 이용자가 이를 어떻게 자신의 필요와 목적에 따라 내 손안의 지식으로 자유롭게 활용하는지에 주목한다. 이어서 리서치의 시작점이 되는 온라인 데이터베이스가 때로 이용자의 참여를 유도하면서 오프라인과 온라인을 넘나드는 또다른 형태의 지식이나 프로젝트를 재생산하는 통로가 되는 사례를 소개하고자 한다. 무엇보다 여기에 언급할 플랫폼들은 공적

영역에서의 예술활동의 과정과 결과를 모두 충실히 기록하는
일의 중요성에 공감하고, 그러한 공감대를 토대로 오늘날
디지털 공간을 매개로 일어나는 '공유하는 미술, 반응하는
플랫폼'의 의미를 되새기게 한다.

1

해외 공공미술 | 공공미술 작품과 관련한 정보를
정보 꾸러미를 | 온라인상에서 데이터베이스화하고 이를
내 손안으로 | 무료로 제공하는 오픈소스 플랫폼이
가장 기본적인 형태의 공공미술 정보
디지털화 사례일 것이다. 정보의 축적과 공유를 목적으로
하는 이러한 데이터베이스는 마치 박물관의 컬렉션처럼
물리적인 시간과 공간의 차이를 초월하는 작품들을
한자리에 모아 손쉽게 접근할 수 있는 통로를 제공한다.
특히 공공미술처럼 작품이 설치된 장소적 특징과 환경이
저마다 다르고 물리적 거리가 다양한 경우, 온라인상에서
관련 정보를 한 번에 펼쳐 볼 수 있는 이러한 창구는 단순
검색에서부터 실무와 개인 연구, 교육 등 다양한 차원에서
유용하게 활용될 수 있다.

미국과 캐나다 지역에 특화된 공공미술 온라인 데이터베이스

퍼블릭 아트 아카이브(이하 PAA)는 공공미술 작품과
컬렉션을 수집하는 온라인 기반의 데이터베이스로,
1천여 개의 컬렉션 그리고 3천여 개의 이미지 데이터를
축적하고 있다. PAA의 수집 대상은 전 세계의 공공미술이긴
하나, 현재 보유한 대부분의 데이터는 주로 미국과
캐나다 지역에 집중되어 있다. 2009년에 처음 서비스를
시작했으며, WESTAF(Western States Arts Federation)라는
비영리 예술 후원 기관이 관리하고 있다.

이용자 개별 맞춤 정보 검색 및 생성

PAA 홈페이지의 대문에는 가장 상단에 직관적이고
효율적으로 정보 찾기가 가능한 검색창이 있다. 작가별,
컬렉션별, 지역별, 매체별, 장르별로 분류된 카테고리에
따라 필요한 검색어를 입력하면 해당 작품의 정보를 담은
개별 페이지로 이어진다. 여기에서는 작품에 대한 가장
기본적이지만 충실한 정보가 제공되는데, 작품의 대표
이미지와 함께 제목, 위치, 제작 연도, 소장처 등을 확인할 수
있다. 특히 구글맵과 연동되어 스트리트 뷰 기능으로
작품이 실제로 설치된 모습을 가늠해볼 수 있는 가상
투어도 할 수 있다. PAA의 모바일 앱에서는 보다 적극적인
형태의 개별 맞춤 정보 검색과 생성 기능을 이용할 수 있다.
앱 안에서 구글맵의 여러 기능을 활용하면, 자신이 검색한

공공미술 작품들을 저장해 관심 목록을 만들 수 있고, 각각의 작품에 도달하는 길 안내도 받을 수 있다. 말하자면, 스마트폰 속에 나만의 공공미술 컬렉션을 생성할 수 있는 셈이다. 이같은 기능은 이용자 스스로 필요한 정보만을 편집하고 큐레이팅할 수 있는 리서치 툴이 된다. 특정한 주제에 따른 개별 목록을 자유롭게 설계할 수 있기 때문에 교육용 자료로 활용하기에도 유용하다.

크라우드소싱 데이터 수집 방식

PAA는 일종의 크라우드소싱(Crowdsourcing) 방식을 채택해 지속적으로 공공미술 작품 정보를 수집하고 수시로 변하는 내용들을 업데이트하고 있다. 크라우드소싱이란, 소수의 전문가 집단이 특정한 지식을 생산하는 것이 아니라 다수의 대중들이 참여해 아이디어를 제안하고 이를 반영한 결과물을 만들어가는 방식을 말한다. 이는 전문가의 지식에 의존하는 수직적인 형태의 정보 축적이 아니라 보다 수평적인 형태의 지식 정보 생성과 공유를 지향하는 방식이다. PAA는 수시로, 누구나, 어떤 단체나 PAA 데이터베이스에 공공미술 작품을 등록할 수 있도록 지원서를 받고 있다. 단, 전문성이 떨어질 수 있는 크라우드소싱의 약점을 보완하기 위해 전문가 그룹으로 구성된 자문단이 적정한 심사 기준을 적용해 최종 등록 여부를 결정하고 있다.

● 퍼블릭 아트 온라인

Public Art Online

‣ publicartonline.org.uk

공공미술 온라인 지식 창고

퍼블릭 아트 온라인(이하 PAO)은 앞서 소개한 PAA와 달리, 공공미술 작품 자체에 대한 직접적인 정보를 제공하기보다는 공공미술과 관련한 다양한 자료와 지식, 현안 들을 집적한 데이터베이스이다. 본래 영국예술위원회 산하에서 운영되다가 최근에는 'ixia'라는 공공미술 리서치 기관으로 운영 및 관리가 이전된 상태이다. 영국과 유럽 위주로 자료를 보유하고 있지만, 세계 각지의 공공미술 관련 뉴스와 참고자료도 균형 있게 담고자 한 노력이 엿보인다. 2019년 현재 기준 PAO 홈페이지는 최신 정보 업데이트가 중단된 상태이지만 여전히 이용할 수 있는 자료들이 구비되어 있다.

예술가, 연구자, 실무자를 위한 풍부한 연구 자료

PAO 홈페이지는 이용자의 필요에 따른 검색 도구와 제시어를 제공해 다양한 정보에 쉽게 다가갈 수 있도록 돕고 있다. 홈페이지의 대문 메뉴는 크게 공공미술 관련 최신 뉴스(What's New), 사례 연구(Case Studies), 참고문헌(Bibliography), 자료실(Resources)로 구성되어 있고, 한켠에 마련된 '빠른 검색(Fast Find)'은 예술가, 연구자, 기획자, 지방자치단체, 커미셔너 등 이용자별로 관련 자료를 분류해 제공한다.

눈여겨볼 만한 메뉴는 공공미술 프로젝트의 사례 연구 섹션이다. 재생(Regeneration), 협업(Collaboration),

온라인으로 접근한 공공미술 아카이브 세계

조명(Lighting), 주거(Housing), 환경(Environmental), 교육(Education) 등 주제어에 따라 정리되어 있는데, 이것이 역으로 성격이 다양한 공공미술 프로젝트에 대해 특징적인 주제 의식을 부여하고 있어 보다 확장된 리서치를 이끈다는 점이 흥미롭다. 각각의 사례 연구는 프로젝트의 개요를 비롯해 기획 단계 및 진행과정, 지원 단체 및 기관, 참여자, 관련 출판물, 대중 및 미디어 반응 등 세부적인 내용까지 두루 다루고 있다. 그리고 별도로 마련된 자료실은 보다 실용적인 정보들을 제공하는데, 각종 학술 자료와 평가 자료, 정책 관련 리포트를 비롯해 저작권이나 계약서 작성 및 기금 마련에 관한 가이드라인 등 실제 현장과 연구에 활용할 수 있는 자료들을 볼 수 있다. 이와 더불어, 실무서부터 비평서, 카탈로그까지 폭넓은 종류의 단행본을 모아 볼 수 있는 참고문헌도 매우 유용하다. 이처럼 PAO는 특정 작품이나 프로젝트에 대한 1차 정보뿐만 아니라, 공공기관의 리포트나 전문가 분석 자료와 같은 2차 자료까지 함께 제공해, 예술가, 연구자, 실무자 모두가 보다 깊이 있는 리서치로 한 단계 더 나아갈 수 있는 발판이 되고 있다.

시사점

무엇보다 PAA와 PAO는 수평적이고 열린 방식의 정보 수집과 공유 의식을 토대로 보유한 데이터베이스를 무료로 제공하고 있다. 이용자는 이러한 온라인 오픈소스 플랫폼을 통해 장소 특정적 성격이 두드러진 공공미술 작품 혹은 프로젝트의 현장에 직접 가보지 않고도 이를 간접적으로, 가상적으로 경험할 수 있으며, 이에 대한 다양한 그룹의 목소리와 논의를 접할 수 있다. 특히 이렇게 해외 자료들을

손쉽게 접할 수 있는 온라인 창구는 국내 상황과 실정에
맞는 공공미술 정책 연구나 사례 연구, 비교 분석에 활용될
수 있으며, 유사한 형태의 국내용 온라인 데이터베이스
구축에도 참고 사례가 될 수 있다.

2

오프라인과 앞서 다룬 사례가 산발적으로
온라인 플랫폼의 위치한 다수의 공공미술과 관련한
이중주 정보와 지식을 모은 온라인
 데이터베이스였다면, 지금부터 살펴볼
두 사례는 특정 공공미술 프로젝트와 병행되는 온라인
플랫폼에 관한 이야기이다. 영국 런던의 대표적인 공공미술
프로그램인 '아트 온 더 언더그라운드'와 '네번째 좌대 커미션
프로그램'은 온라인 플랫폼을 통해 오프라인 프로그램의
의미와 효과를 지속시키는 다양한 시도를 펼친다. 각각
런던 전역을 관통하는 지하철과 도심 광장에서 벌어지는
두 프로젝트는 런던 시민뿐만 아니라 세계 각지에서 모여든
수많은 관광객들과 만나면서, 현대미술 중심지로서의
런던이라는 브랜드를 구축하는 데 일조했다고 해도 과언이
아니다. 대표적인 참여 유도형 공공미술 프로젝트로,
오프라인과 온라인을 넘나들며 관객들을 사로잡은
두 프로그램의 매력이 무엇인지 살펴보자.

- **'아트 온 더 언더그라운드'의 온오프라인 통합 브랜딩**

Art on the Underground

▸ **art.tfl.gov.uk**

런던 언더그라운드 또는 튜브

'런던 언더그라운드(The London Underground)'라는
공식 명칭을 가진 런던의 지하철은 터널과 객차의 동그란
생김새 때문에 흔히 '튜브'라는 별칭으로 더 많이 불린다.
1863년에 메트로폴리탄 레일웨이로 시작한 런던 지하철은
세계에서 가장 오래된 지하철로, 270여 개의 역과
약 400킬로미터의 트랙 규모를 자랑한다. 런던 시민과
관광객을 포함해 하루 300만 명 이상의 승객이 이용하고
있는 도심의 가장 중요한 교통수단 중 하나이다. 이러한
역사와 규모에 더해, 런던 언더그라운드를 더 특별하게
만드는 것은 이곳에 스며든 예술적 감성이다. 런던
교통국 산하의 문화예술 지원 프로그램인 아트 온 더
언더그라운드(이하 AOU) 덕분에 런던 지하철은 동시대
문화예술의 활발한 창작 무대가 되었다.

언더그라운드의 '토털 디자인 전략'

런던 언더그라운드의 정체성을 이루는 핵심적인 요소를
한마디로 표현하자면 '아트 & 디자인'이라고 할 수 있다.
'가장 효율적인 시각 디자인 교육센터'라고도 불리는
런던 지하철은 오랜 영국 공공 디자인 역사의 정수를
보여준다. 이러한 역사는 20세기 초 런던 언더그라운드의
총감독직을 역임한 프랭크 픽과 함께 본격적으로
시작되었다. 픽은 '토털 디자인 전략(Total Design

Strategy)'이라는 슬로건을 내걸고, 런던 언더그라운드를 구성하는 거의 모든 영역에 예술과 디자인의 숨결을 불어넣었다. 이 당시 픽의 지휘 아래 만들어진 서체와 노선도, 표지판의 주요 시각적 요소들은 현재까지도 언더그라운드 디자인의 기본이 되고 있다. 예컨대, 1916년 에드워드 존스턴이 디자인한 런던 언더그라운드의 로고 라운델(The roundel)[4]은 오늘날까지도 런던 지하철의 시각적 상징성을 대표하는 이미지이다. 더불어, 1933년 해리 백이 처음 제안한 지하철 노선도는 물리적 거리와 지형을 배제한 그래픽 디자인으로 세계 지하철 노선도 디자인의 지표가 되었다.

아트 온 더 언더그라운드, 모두를 위한 매일의 예술

이러한 토털 디자인 전략의 역사와 맥을 잇는 AOU는 '세계 최고 수준의 튜브를 위한 최상의 예술(World Class Art for a World Class Tube)'이라는 비전 아래, 2000년부터 본격적으로 시작되었다. 처음에는 '플랫폼 포 아트(Platform for Art)'라는 이름으로 출발했다가, 2007년부터 지금의 명칭으로 변경되었다. AOU는 문화예술계 전문가로 구성된 운영진과 별도의 자문위원단을 두어 프로그램의 전문성과 신뢰도를 유지하고 있다. 프로그램이 시작된 후 처음 3년 동안은 주로 지하철 역사 곳곳에 기존의 작품을 선보이는 방식으로 진행되었는데, 점차 새로운 작품 제작을 지원하는 프로젝트 위주의 프로그램으로 변화했다.

AOU는 크고 작은 형태의 프로젝트를 지원한다. 이 가운데 대표적인 사례가 '튜브맵(Tube Map)'이라 불리는 지하철 노선도의 표지 디자인이다. 수많은 사람들의 손을 거쳐가는

주머니 사이즈의 튜브맵이 현대 예술가들의 창작 지면이 된다. AOU는 매년 새로운 표지 디자인을 예술가에게 의뢰하는데, 튜브맵의 제한된 규격과 형식에도 불구하고 선정되는 예술가마다 개성이 뚜렷한 디자인을 선보여 매년 새로운 튜브맵을 기다리는 재미도 쏠쏠하다. 데이비드 쉬리글리, 폴 노블, 제러미 델러, 리처드 롱, 모나 하툼, 대니얼 뷔렌 등의 예술가가 이에 참여했다. 또, 역사(驛舍)와 플랫폼에 설치된 지하철 운행과 관련된 각종 안내문이나 캠페인 포스터도 예술가들과 협업해 디자인한다. 특히 런던 언더그라운드 포스터 디자인은 그 역사가 깊은데, 포스터는 20세기 초창기부터 언더그라운드의 핵심적인 홍보 채널이자, 뛰어난 예술성을 자랑하는 독특한 감각의 디자인을 탄생시킨 창작 플랫폼이 되어왔다. 그간 제작된 모든 포스터 디자인의 디지털 이미지는 런던 교통박물관(London Transport Museum) 홈페이지의 포스터 컬렉션[5]에서 확인할 수 있다.

주기적으로 바뀌는 디자인 외에 역사 곳곳에서 영구적인 설치작품들도 만나볼 수 있다. 노던 라인과 센트럴 라인이 만나는 토튼햄 코트 로드 역에 설치된 에두아르도 파올로치[6]의 작품은 가장 상징적인 설치작품 중 하나로, 언더그라운드뿐만 아니라 미술사적으로도 그 의미가 깊다. 950제곱미터의 벽면을 장식한 다채로운 색감의 타일 모자이크 작품은 기계장치, 도시화, 대중문화에 관심을 가졌던 파올로치의 예술세계를 잘 반영하고 있다. 1986년에 설치된 이 작품은 긴 시간 복원, 보수 작업을 거쳐 2017년에 재공개되었다. 2018년에는 헤더 필립슨의 <내 이름은 레티 에그시럽입니다(My name is

Lettie Eggsyrup)>가 공개되었다. 이는 현재 사용이 중단된 글로스터 로드 역의 플랫폼을 활용해 제작한 80미터 폭의 대형 설치작품으로, 비정상적인 대량생산 시스템 속에 갇힌 달걀의 처지를 거대 모형으로 익살스럽게 표현했다.

최근에는 역사 내 에스컬레이터 벽면과 이동 통로의 스크린을 활용하는 영상작품 제작도 지원했다. 이를테면, 빅토리아 라인의 '언더라인(Underline)' 프로젝트는 미술과 음악이 함께하는 프로그램인데, 이 일환으로 2016년 리암 길릭이 <맥나마라 '68(McNamara '68)>이라는 영상작품과 포스터 디자인을 선보이기도 했다.

한편 시민들의 직접적인 참여를 유도했던 프로젝트로는 2012년 마이클 랜디가 기획한 '친절한 행동들(Acts of Kindness)'을 꼽을 수 있다. 랜디는 시민들로부터 언더그라운드에서 경험한 사소하지만 친절한 배려와 양보의 사연을 제보받았고, 그 내용을 온라인에 게재했다. 이 가운데 일부 에피소드는 랜디가 다시 작품의 형태로 만들어 센트럴 라인 곳곳에 전시하기도 했다. 이 안에는 작가와 관객이 교감하고 이를 온라인 공간에서 또다른 시민들과 공유하는 스토리텔링이 들어 있다.

아트 온 더 언더그라운드 온라인 데이터베이스

앞서 소개한 AOU의 모든 프로젝트와 관련한 정보와 제작과정, 비하인드 스토리 등을 자세히 살펴볼 수 있는 곳은 AOU의 공식 홈페이지다. 이는 런던 대중교통 정보를 제공하는 런던교통공사 공식 홈페이지와는 별도로 마련된 온라인 플랫폼으로, AOU에 관한 가장 정확하고 총체적인 정보를 확인할 수 있는 곳이다. AOU의 과거와 현재, 미래

프로젝트에 대한 자세한 내용을 비롯해 이와 관련된 각종
시청각 자료를 찾아 볼 수 있다. 홈페이지의 첫 대문 상단
메뉴는 AOU 소개(About), 개별 프로젝트(Project), 이벤트
목록과 무료 자료를 확인할 수 있는 참여(Engagement),
온라인 숍(Shop)으로 구성되어 있다. 각 섹션에서는 현재
진행중인 프로그램을 제일 먼저 확인할 수 있고, 이미 지나간
프로그램은 예술가별, 프로젝트별, 장소별로 검색할 수 있다.
각각의 페이지로 들어가면 해당 프로젝트에 대한 정보뿐만
아니라 이와 연관성 있는 또다른 프로그램이나 예술가,
그리고 무료로 다운로드받을 수 있는 자료들이 관련 링크로
제시되어 있어 거미줄처럼 뻗어나가는 확장적인 리서치가
가능하다.

특히, '아트맵(Art Maps)' 서비스는 AOU 온라인 플랫폼의
진가를 보여준다. 아트맵은 런던 언더그라운드뿐만 아니라
런던 전역에서 만날 수 있는 공공미술 작품에 대한 간략한
소개와 위치 정보를 지하철 노선도를 활용해 핵심적으로
전달한다. 제일 처음 제작된 '아트맵'은 런던 언더그라운드
곳곳에 자리잡은 영구 설치작품을 목록화한 지도로, AOU의
역사와 의미에 대한 설명도 함께 담았다. 그리고 '에두아르도
파올로치 맵'은 런던 언더그라운드 내에서 찾아볼 수 있는
파올로치의 작품뿐만 아니라, 런던 전역에 전시된 그의
작품과 흔적에 대한 정보를 망라하고 있다. 이는 지하철에서
마주친 한 예술가의 작품세계를 따라 런던이라는 도시를
여행할 수 있는 하나의 가이드라인을 제안하는 것이다.
이밖에 브릭스톤 지역의 벽화 작품을 안내한 '브릭스톤 벽화
맵(Brixton Mural Map)', 그리고 2017년 여름에
런던에서 벌어진 미술 이벤트와 작품을 안내한

'서머 아트 맵(Summer Art Map)'도 볼 수 있다. 아트맵은 지하철을 이용하는 일상적인 시간과 공간에서도 누구나 쉽게 예술을 만나고 향유할 수 있도록 돕는 실용적인 안내서 역할을 톡톡히 하고 있다.

이와 함께 교사들을 위한 교육용 자료와 가이드라인도 제공하고 있는데 그 내용과 구성이 매우 알차다.[7] AOU는 교육용 지침서를 무료 배포하는 일 외에도, 지역사회의 학교가 참여하는 연계 프로그램을 기획하기도 한다. 이를 통해 미래 세대인 학생들이 AOU에 보다 친숙하게 접근해 즐길 수 있게 유도하는 한편, AOU의 의미를 자연스럽게 되새길 수 있도록 교육하고 있다. 이밖에도 AOU 온라인 플랫폼에는 참여 예술가와 큐레이터의 인터뷰 영상, 그리고 퍼포먼스 기록 영상과 팟캐스트 등 다양한 시청각 자료가 축적되어 있다. 마지막으로, 온라인 숍에서는 AOU 프로젝트와 관련한 각종 아트 상품뿐만 아니라, 프로젝트를 통해 제작된 공공미술 작품을 한정판 프린트나 포스터 형식으로 판매하고 있다.

AOU는 단순히 일회성으로 사라지거나 시민들의 무관심 속에 방치된 공공미술 프로그램이 아니라, 런던 시민의 삶에 공기처럼 스며들어 있는 생활 밀착형 공공미술 프로그램으로 '모두를 위한 매일의 예술'을 추구한다. 무엇보다 AOU의 동시대적인 예술 감각을 바탕으로 한 기획력과 협업 시스템은 런던 언더그라운드를 하나의 브랜드로 확립하는 데 크게 기여했다. 다시 말해, 예술과 교통수단의 이색적인 접목을 시도하는 AOU의 다채롭고 실험적인 프로그램은 오늘날 문화예술의 중심지라는 런던의 정체성과 이미지를 구축하는 데 일조하면서 국제적인 홍보 효과도

거두고 있다. 그리고 그 핵심에는 AOU의 상징성, 역사성, 공공성, 예술성을 응축한 온라인 플랫폼이 자리한다. 이를 통해 AOU의 브랜드 가치는 런던이라는 한정된 지역성을 뛰어넘어 언제, 어디서나, 누구나 간접적으로 경험할 수 있게 되는 것이다.

● **네번째 좌대 커미션 프로그램의 시민 참여형 플랫폼**

The Fourth Plinth Commission

▸london.gov.uk/what-we-do/arts-and-culture/current-culture-projects/fourth-plinth-trafalgar-square

네번째 좌대 커미션 프로그램

런던의 공공미술을 대표하는 또다른 프로그램은 런던 트라팔가 광장의 '네번째 좌대 커미션 프로그램'을 꼽을 수 있다. 커미션이란 예술가 개인 혹은 단체에 제작비를 지원하여 작품 창작이나 프로젝트를 의뢰하는 것을 말한다. 트라팔가 광장은 영국이 1805년 트라팔가 해전에서 거둔 승리를 기념하며 만들어졌다. 광장의 중심에는 승전을 이끈 넬슨 제독의 동상이 세워져 있고 그 뒤로 분수대가 있다. 이 분수대를 중심으로 광장의 동서남북에는 거대한 석조 좌대가 있다. 남서쪽, 남동쪽, 북동쪽 좌대 위에는 각각 찰스 제임스 네이피어 장군, 헨리 해블록 장군, 조지 4세의 기마상이 놓여 있다. 그리고 마지막 북서쪽 좌대의 주인공은 역사적 인물이 아니라 주기적으로 교체되는 현대미술 작품이다. 바로 '네번째 좌대'라고 불리는 런던시의 공공미술 프로그램이다.

네번째 좌대에는 본래 전쟁 영웅 중 한 사람인 윌리엄 4세의 기마상이 세워질 예정이었다. 그러나 1841년 당시 정부의 예산 문제로 실행되지 못했고, 좌대는 이후 150여 년이 넘는 세월 동안 빈 채로 남아 있었다. 1998년부터 왕립예술협회는 3년 동안 공모를 통해 이 좌대에 현대미술 작품을 전시해, 공공미술에 대한 시민들의 관심을 환기하고자 했다. 이 프로젝트의 폭발적인 인기를 계기로, 2005년부터는 공식적으로 런던 광역 행정처 주최의 공공미술 프로그램으로 자리잡게 되었다.

마크 퀸을 시작으로, 안토니 곰리, 잉카 쇼니바레, 한스 하케, 데이비드 쉬리글리 등 지금까지 총 10명의 작품이 네번째 좌대를 장식했다. 2018년 기준 좌대에는 마이클 래코비치의 작품이 전시중이며, 2020년에는 앞서 AOU 소개에서 언급한 헤더 필립슨의 작품이 오를 예정이다. 네번째 좌대를 거쳐간 작품 가운데 가장 많은 시민의 참여와 관심을 이끌어낸 작품으로는 2009년 안토니 곰리가 기획한 <원 앤 아더(One & Other)>가 있다. 특정한 조형물을 설치했던 다른 작가들과 달리, 곰리는 공개적으로 모집한 2천 4백 명의 시민들에게 좌대를 내주었다. 100일 동안 각 참여자들은 좌대 위에서 주어진 한 시간 동안 원하는 것을 할 수 있었다. 트라팔가 광장의 네번째 석조 좌대는 전쟁 영웅이 아니라, 평범한 시민들의 목소리가 울려퍼지는 무대가 된 셈이다.

네번째 좌대의 열린 작품 선정 방식

무엇보다 이 프로젝트의 의미는 작품의 선정 방식에서 찾을 수 있다. 네번째 좌대 프로젝트는 전 세계의 예술가를 대상으로 공개 지원을 받는다. 문화예술계 인사로 구성된

전문가 패널은 예술성, 창의성, 대중성, 기대 효과 등의 측면을 고려해 작품들을 1차적으로 선정한다. 런던 시민들은 이렇게 선정된 후보작 가운데 가장 마음에 드는 작품에 직접 투표할 수 있다. 이때 시민들은 투표 전에 모형 작품으로 실현된 온오프라인 전시를 둘러보는 기회를 가진다. 이 투표 결과가 그해에 좌대에 올라갈 최종 작품 선정에 결정적으로 반영된다. 이러한 시민의 직접 참여와 선택, 온오프라인 채널을 통한 친근한 홍보 방식은 네번째 좌대가 시민들의 지속적인 관심과 지지 속에 영국의 대표적 공공미술 프로젝트로 자리매김할 수 있었던 원동력이 되었다고 할 수 있다.

네번째 좌대 온라인 데이터베이스

네번째 좌대 커미션 프로그램에 대한 정보는 런던시 공식 홈페이지의 문화예술 프로젝트 카테고리의 하위 메뉴에서 찾을 수 있다. '트라팔가 광장의 네번째 좌대(Fourth Plinth in Trafalgar Square)' 섹션은 본 프로그램에 대한 간략한 소개와 기본적인 정보 위주로 구성되어 있다. 제일 먼저 현재 네번째 좌대에 올라가 있는 작품과 작가에 대한 소개를 작가의 인터뷰 영상과 함께 확인할 수 있고, 이어 그간 좌대를 장식했던 작품 목록을 정리해놓았다. 각 작품의 이미지와 함께 작가의 개별 홈페이지로 이어지는 링크도 제공된다. 한 가지 눈에 띄는 메뉴는 '네번째 좌대 학생 공모전(Fourth Plinth Schools Awards)'[8]인데, 이 프로그램은 초중등 학생들을 위한 미술작품 공모전이다. 여기 온라인 공간에서 네번째 좌대 프로그램에 대한 학습 자료도 다운로드받을 수 있다. 이는 네번째

좌대 프로젝트뿐만 아니라 공공미술 전반에 대한 교육을 위해 마련된 무료 배포 자료로, 관련 내용에 대한 기본적인 지식을 습득하고자 하는 이용자 누구에게나 활용도가 높다. 사실 2016년 런던 시장이 보리스 존슨에서 사디크 칸으로 바뀐 이후 런던시 홈페이지가 개편되면서, 온라인상의 네번째 좌대 커미션 프로그램에 대한 내용이 다소 축소되었다. 개편되기 이전의 온라인 데이터베이스에서는 지난 공모의 작품 선정과정과 전문가 패널에 대한 개별 정보, 시민 투표를 위한 모형 전시에 대한 내용까지, 그 전 과정을 좀더 자세하게 살펴볼 수 있었다. 네번째 좌대가 런던시 전체의 다양한 문화예술 프로그램 가운데 하나의 프로젝트라는 점을 감안해도, 시민 참여적 투표 방식과 관심도에 비해 현재 온라인 플랫폼의 역할이 상대적으로 축소된 것 같아 아쉽다. 대중 참여 공공미술의 새 역사를 쓴 이 프로그램의 상징성을 고려할 때, 이러한 특징을 더 잘 반영할 수 있도록 온라인 플랫폼을 보완한다면 이 네번째 좌대 프로그램뿐만 아니라 런던시 문화예술 지원 정책의 전반적인 기조를 효과적으로 뒷받침하는 채널이 될 것이다.

시사점

AOU나 네번째 좌대 커미션 프로그램은 오프라인 프로젝트의 현장성과 온라인 플랫폼의 민주적 공유 방침이 긴밀하게 연결되어 있다. 이러한 온오프라인의 연계성이 프로그램 자체에 대한 인지도와 관심도를 높이는 시너지 효과를 발휘한다. 두 공공미술 프로그램은 그 기획 의도와 지향점 자체가 이에 참여하는 관객과의 상호 교류와 진행과정 전반을 중요시한다는 데 있다. 특히 프로그램의

정체성과 의의를 지속적으로 재정립하고 전파하는 방법으로
시공간의 제약이 없는 온라인 플랫폼을 적극 활용하고
있는데, 그 핵심은 전문적이고 체계적인 교육용 자료,
실용적인 여러 가이드라인 및 참고자료의 기획과 제작,
그리고 공유에 있다고 할 수 있다. 이를 통해 공공미술
전반과 런던이라는 도시 자체를 경험하는 방법에 대해 보다
풍부하고 색다른 이해의 통로를 제시한다.

3

공론의 장,
공동의 변화

이번에는 규모를 좀더 넓혀 도시 전체를
겨냥한 공공미술 프로젝트를 살펴보자.
영국의 지방도시인 게이츠헤드와
브리스틀이 지역 재생사업의 일환으로 진행한 공공미술
프로젝트는 세계적으로도 잘 알려진 사례이다. 두 도시
모두 산업혁명기에 크게 번성했다가 1970년대 이후 급격한
산업 쇠퇴의 길을 걸으면서 경기침체와 함께 여러 가지
고질적인 도시문제에 봉착했는데, 그 돌파구를 공공미술에서
찾았다는 공통점이 있다. 두 도시의 사례는 지방자치단체와
지역사회 간의 공동의 노력과 소통이 어떻게 도시 전체의
환경을 개선하고 지역경제 발전에 기여할 수 있었는지를
보여준다. 무엇보다 이러한 협력과 의사 조정의 과정, 그리고
그 결과물이 어떻게 온라인 플랫폼에서 기록되고 축적되어
활용되는지에 주목해본다.

Gateshead Public Art Programme

‣ gateshead.gov.uk/article/3955/Public-art-in-Gateshead

게이츠헤드의 도시 재생사업

영국의 북동부에 위치한 게이츠헤드는 타인강을 사이에 두고
뉴캐슬과 마주보고 있는 소도시이다. 한때는 탄광산업의
부흥으로 경제 발전을 이루었던 게이츠헤드는 1970년대
대처 정부의 탄광 폐쇄 조치에 따라 실업률이 급격히
증가하고 주민들이 떠나면서 도시가 황폐화되어 쇠락의
길을 걷게 되었다. 게이츠헤드 시의회는 오랜 침체의
그늘에서 벗어날 자구책을 강구했는데, 1986년부터 도시
재생사업과 함께 문화예술 도시로서의 토대를 다지는
공공미술 프로젝트를 시작했다. 이후 오늘날까지 30년이
넘는 시간 동안 도시의 환경을 개선하는 크고 작은 공공미술
프로젝트를 공들여 진행했다. 그 결과 이제는 50개가 넘는
공공미술 작품들을 게이츠헤드에서 만날 수 있게 되었다.
여기에는 앤디 골드워시, 고든 영, 존 크리드, 리처드 디컨,
콜린 로즈 등의 작품이 있다.

안토니 곰리의 <북방의 천사>

그 가운데 가장 큰 논쟁을 불러일으킨 작품이자, 게이츠헤드
공공미술 프로그램을 국제적인 명성의 반열에 올려놓은
작품이 하나 있다. 바로 안토니 곰리[9]의 <북방의 천사(Angel
of the North)>가 그것이다. 1998년 완성된 <북방의 천사>는
높이 20미터, 날개 폭 54미터, 그리고 전체 무게 200톤에
달하는 거대한 철제 조각상이다. 본래 탄광이 있었던 로우 펠

언덕에 설치된 이 작품은 게이츠헤드로 진입하는 고속도로 A1에서 바라다보이는 위치에 있어, 하루에도 수십만 명 이상의 사람들이 볼 수 있다.

시의회는 80만 파운드라는 거금의 예산이 투입되는 이 프로젝트를 이끌 예술가를 선정하기 위해 공모를 진행했다. 그런데 1994년 곰리의 <북방의 천사> 작품 기획안이 선정되어 공개된 직후부터 이를 둘러싼 논란이 시작되었다. 지역 주민들의 반응은 냉담하기만 했는데, 예산의 규모뿐만 아니라 작품의 크기나 재료, 장소 선정 등 대부분의 요소에 대한 반발이 일어났다. 당시 주민들은 이러한 공공미술 작품 하나를 만드는 것보다는 복지나 사회 제반 시설 개선을 위한 직접적인 투자와 실질적인 변화를 기대했기 때문이다. 소도시에서 이렇게 대대적인 규모의 프로젝트 계획안이 발표된데다가 주민들의 항의로 논쟁이 과열되자, <북방의 천사>는 이 지역뿐만 아니라 영국 전체의 뉴스거리가 되었다. 게다가 신문에서는 <북방의 천사> 제작을 반대하는 캠페인까지 이어졌다.

민주적 의사 결정과 소통의 산물

초기에 이렇게 난항을 겪었던 <북방의 천사>는 오늘날 지역 주민들뿐만 아니라 영국에서 가장 사랑받는 조형물 중 하나가 된 반전의 사연을 가지고 있다. 처음에 공개된 곰리의 디자인을 두고 나치의 전체주의를 연상케 하는 흉물이라는 비난도 있었고, 고속도로에서 갑자기 눈에 띄는 거대한 형상 때문에 사고를 유발하는 죽음의 조형물이 될 것이라는 우려의 목소리도 나왔다. 그러나 이러한 부정적인 여론과는 달리, 사실 곰리의 <북방의 천사>는

이 지역 탄광산업의 기둥이었던 광부들의 땀과 노력에 대한
헌정의 의미를 가지고 있었다.

시의회는 거센 반대와 우려에도 불구하고 이 프로젝트를
진행하겠다는 의지를 꺾지 않았다. 먼저 예상치 못한
스캔들로 작품 제작에 회의를 느낀 곰리를 설득해
이 프로젝트의 명분과 의의를 다시금 상기시켰다.
주민들에게는 본래 디자인이 의미하는 바가 무엇인지
설명하고, 이 조형물이 지역사회에 가져올 여러 가지
기대 효과를 지속적으로 홍보하는 노력을 이어갔다.
주민들의 불만과 궁금증을 해소하기 위해 여러 차례 대화의
자리도 마련했다. 또 모형과 드로잉을 공개한 전시를
개최하고 충분한 기금 마련을 위해 총력을 기울였다. 더불어,
거대한 규모의 철제 조형물을 제작하는 과정에서 발생하는
기술적인 어려움을 해결하는 데에도 시의회가 나섰다.
곰리와 기술 협력 업체 간의 중개자 역할을 자처하고,
<북방의 천사>가 철저한 안전성과 지속성을 바탕으로
세워질 수 있도록 지원했다. <북방의 천사>는 수십 차례의
기술 자문 회의와 아이디어 교환, 그리고 디자인 수정 끝에
완성될 수 있었다.

<북방의 천사>를 제작하고 설치하는 과정에 참여한 지역
기술자들은 이 역사적인 프로젝트를 자신의 손으로
직접 실현시켰다는 사실에 큰 자부심을 가졌다. 곰리는
한 인터뷰에서, "(<북방의 천사>는) 이러한 (협업과 대화의)
과정 덕분에 실현될 수 있었습니다. 수천 번의 대화를
바탕으로 이루어진 보기 드문 공동 노력의 결과물이었죠.
프로젝트가 진행될수록 <북방의 천사>는 점점 제 자신만의
작업이 아니라, 이 북동부 사람들의 기술로 만들어진 작품이

되었습니다"[10]라고 밝힌 적이 있다.

지방도시 공공미술 프로젝트의 견인차

시의회의 뚝심 있는 프로젝트 추진과 지속적인 대화의 노력, 그리고 협업 정신을 바탕으로 <북방의 천사>가 탄생되었다. 이제 <북방의 천사>는 영국 북동부 지역의 랜드마크이자 이 지역경제 발전의 촉매제 역할을 톡톡히 하고 있다. 1년에 40만 명 이상의 관광객이 <북방의 천사>를 보기 위해 게이츠헤드를 방문하고 있고, 이 프로젝트를 기점으로 도시에는 크고 작은 공공미술 프로젝트들이 이어졌다. 게이츠헤드는 이 사례를 바탕으로 지역재생과 관련한 다양한 문화예술 프로젝트를 유치하는 기금 마련에 성공했고, 문화예술 도시로서의 기반을 다지게 되었다.

오늘날 게이츠헤드와 뉴캐슬 지역의 상징물이 된 발틱 현대미술센터(BALTIC Centre for Contemporary Art)와 음악 공연장인 세이지 게이츠헤드(Sage Gateshead) 건립도 이러한 공공미술 프로젝트의 꾸준한 진행과 성공의 토대 위에 이루어진 성과라고 할 수 있다.[11] 무엇보다 <북방의 천사>는 게이츠헤드의 경제활동이 탄광산업에서 서비스 산업으로 성공적으로 이행했음을 보여주는 상징이기도 하다. 실제로 이 프로젝트가 관광 및 문화 산업 분야의 고용 창출에 크게 기여했다고 한다. <북방의 천사>는 단순한 조형물이 아니라, 지역 주민들의 일상과 삶의 차원에 영향을 미치는 지역사회의 정체성이자 긍지의 상징이 되었다. <북방의 천사> 사례는 성공적인 도시 재생 공공미술 프로젝트와 동의어가 되었다고 해도 과언이 아니다. 또한, 게이츠헤드 시의회가 초과 예산이나 세금 부과

없이 기존에 마련한 기금 안에서 프로젝트를 잘 마무리한
덕분에 지역사회뿐만 아니라 국제사회에서도 큰 신뢰를 쌓게
되었다.

과정과 결과를 충실히 담은 온라인 기록

▸ gateshead.gov.uk/article/3957/Angel-of-the-North

게이츠헤드 시의회 공식 홈페이지는 <북방의 천사>뿐만
아니라 이 지역에서 진행된 공공미술 프로그램의 진행
배경과 역사, 흥미로운 정보들, 그리고 교육용 학습 자료를
제공하고 있다. 또 게이츠헤드의 모든 공공미술 작품에
대한 목록과 개요, 작가 정보를 확인할 수 있는 게이츠헤드
아트맵을 제공하고 있는데, 무료로 다운로드가 가능하다.
작품을 목록별로 검색하거나, 구글맵상에서 바로 위치를
확인할 수 있는 검색 옵션을 선택할 수 있다. 게이츠헤드
공공미술 프로그램의 온라인 데이터베이스 역할을 하는
시의회 홈페이지는 <북방의 천사> 사례를 중심으로
게이츠헤드 시 전체의 공공미술 프로그램이 가지는 의의와
영향력에 대해 설명하고 있다. 이러한 온라인상의 기록들은
어떻게 공공미술이 도시 재생과 발전의 일부가 아니라
핵심적인 역할을 해낼 수 있었는지를 증명하는 지표가
된다. 무엇보다 중요한 것은 여기에 프로젝트의 결과와
성과만을 기록하지는 않았다는 점이다. 게이츠헤드 공공미술
프로그램의 온라인 플랫폼에는 <북방의 천사> 전체의
기획과정에서부터, 지역사회의 반대 여론과 주민들과의
갈등, 프로젝트를 둘러싼 여러 가지 논쟁점, 제작과정에서
맞닥뜨린 기술적 어려움과 이러한 문제를 극복하고 해결한
방법, 그리고 이에 참여한 엔지니어에 대한 정보까지 다양한

측면의 이야기들이 담겨 있다.

<북방의 천사> '인포메이션 팩(Information Packs)'
▸ gateshead.gov.uk/article/6907/Information-packs

특히, <북방의 천사> 역사 섹션에서 다운로드받을 수 있는
'인포메이션 팩'에는 이러한 비하인드 스토리가 망라되어
있다. 이는 시의회 공공미술팀에서 직접 작성한 것으로,
게이츠헤드 시 전체 공공미술 프로그램에 대한 소개, <북방의
천사> 프로젝트 개요, 제작 일정을 보여주는 타임라인과
수상 내역, 작품이 설치된 장소의 역사적 의미를 비롯해,
작가 정보, 위치 안내, 관련 아트 상품 판매처까지 상세하게
안내되어 있다. 인포메이션 팩에서 가장 인상적인 부분은
시의회 소속 공공미술 큐레이터가 직접 작성한 Q&A
자료이다. '게이츠헤드 시가 공공미술 프로젝트에 관심을
가지게 된 최초의 계기는 무엇인가?' '게이츠헤드 시가
작품이 설치될 장소를 선정한 전략은 무엇인가?' '지금까지
진행된 다양한 프로젝트에 대한 대중의 반응은 어떠했는가?'
'어떤 민자 기관이 공공미술 프로젝트에 참여했는가?'
'실제로 <북방의 천사> 사례가 다른 지방자치단체의
문화예술을 통한 도시 재생사업 진행에 어떻게 영감을
주었는가?' '앞으로 게이츠헤드 시가 계획하고 있는 공공미술
프로그램은 무엇인가?' 등 꽤 구체적인 질문들에 대한 답변을
제공하고 있다. 인포메이션 팩은 공공기관이 주관해 진행한
대형 공공 프로젝트 전반을 투명하게 설명하고, 책임감 있게
갈무리하려는 노력이 돋보이는 공개 자료인 것이다.

<북방의 천사> 20주년(Angel 20)

‣ gateshead.gov.uk/article/7609/Angel-20

2018년은 <북방의 천사>가 게이츠헤드에 날개를 펼친 지 20주년이 되는 해였다. 그래서 이를 기념하는 각종 이벤트와 프로그램이 진행되었는데, 이에 대한 자세한 정보는 별도로 마련된 '천사 20주년' 섹션에서 만나볼 수 있다. 시의회는 홈페이지를 통해 일반 시민들을 대상으로 과거 20년의 세월 동안 <북방의 천사>와 맺은 특별한 기억이나 이야기를 공모해 수집했다. 또 현대 예술가가 이끄는 워크숍을 마련해 <북방의 천사> 조형물을 다양한 재료로 직접 만들어보는 이벤트를 기획했고, 학생들을 위한 캠프 프로그램도 진행했다. 그리고 앞으로도 <북방의 천사>와 함께 살아가게 될 학생 세대에게 그 의미와 의의를 전하기 위해 지역사회 학교들과 함께하는 교육 프로그램도 마련했다.

이렇게 게이츠헤드 시의 공공미술 온라인 플랫폼은 <북방의 천사>를 비롯한 도시 전체 공공미술 프로그램의 A-Z를 담은 기록의 공간이자, <북방의 천사> 프로젝트를 둘러싼 사회적, 문화적, 경제적 효과를 돌아보고 이를 둘러싼 여러 궁금증을 해소하는 공론의 장으로 기능하고 있다. 더불어, 이러한 기록을 토대로 과거의 기억과 미래 세대를 위한 이야기가 공존하는 소통의 공간이기도 하다.

브리스틀의 도시 재생사업

영국 남서부에서 가장 큰 도시인 브리스틀은 산업혁명기 이전에 항구를 기반으로 한 무역산업이 번성해 영국 제2의 도시로 꼽히기도 했다. 그러나 게이츠헤드와 마찬가지로 1970년대부터 도시경제의 주요 기반이었던 제조산업이 쇠퇴하면서 도시의 슬럼화에 직면했다. 게다가 무분별한 도시계획으로 도시환경이 무질서하게 망가졌다. 브리스틀은 이같은 문제를 타파하기 위해 1980년대부터 도시 재생사업의 일환으로 공공미술 및 공공 디자인 프로젝트를 진행했다. 꾸준한 도시 정비 덕분에 현재는 영국 남서부 지방의 중심 도시로 거듭났다. 오늘날 브리스틀은 항공산업이나 IT 스타트업 등 첨단산업이 모여드는 경제 중심지이자, 명문대 브리스틀대학교가 위치한 교육 도시이기도 하다.

경기침체와 더불어 브리스틀이라는 도시 공간이 더 몸살을 앓았던 이유는 급조된 도시계획에 있었다. 제2차세계대전 당시 공습으로 폐허가 된 이후, 브리스틀의 이곳저곳이 일관된 계획 없이 부분적으로 재건되었다. 특히 기존의 지역 구획을 완전히 파괴하는 시내의 우회 도로 건설이 제일 큰 문제로 지적되었고, 도시 외곽 지역의 공공시설 부족과 공공장소의 저개발로 중심부와의 격차가 악화되어가는 상황이었다. 결과적으로 브리스틀은 비효율적이고 복잡한 도시 구획과 도로 사정 탓에 원활한

대중교통 설계가 불가능해졌다. 그래서 지역 주민들의
자가용 이용 비율이 상당히 높았는데, 이 때문에 시내는
교통이 매우 혼잡했고 대기오염 문제도 심각해졌다.
게다가 브리스틀은 쉽게 길을 잃고 헤매기로 악명 높은
도시였는데, 이는 부정확한 도로 표지판과 이정표의 체계가
원인이었다. 도시에 같은 이정표가 불필요하게 반복되었고
정작 있어야 할 안내 표시는 부재했으며, 형식과 디자인이
통일되지 않아 어지러웠다.

브리스틀, 읽기 쉬운 도시

브리스틀은 이러한 고질적인 혼잡함과 어수선함을 해결하고
도시환경의 질을 개선하기 위해 1980년대와 1990년대에
대대적인 도시 재생사업에 착수했다. 1996년부터는
보다 실질적이고 구체적인 공공 디자인을 실현하기
위해 '브리스틀, 읽기 쉬운 도시(Bristol Legible City,
이하 BLC)'라는 슬로건을 내건 프로젝트를 시작했다.
이 프로젝트의 목표는 도시 내에 단순히 몇 개의 공공미술
작품을 설치한다거나, 부분적으로 시설물의 디자인을
개선하는 것이 아니었다. 그보다는 도시의 정체성과 안내
정보 체계, 대중교통 수단, 공공미술 프로젝트의 전체적인
결이 합치를 이루는 통합적이고 전략적인 도시계획과
디자인을 지향했다. 그래서 프로젝트 진행과정은 행정
공무원뿐만 아니라 예술가, 건축가, 디자이너, 도시계획가,
지질학자 등 다양한 분야의 전문가가 참여해 협업하는
형태로 이루어졌다. 지방자치단체인 브리스틀 시의회는
중앙정부의 문화예술 정책 방향과 조화를 이루는 통일되고
일관된 공공미술 및 디자인 정책 기조를 수립하고, 이를

장기적인 계획으로 차근차근 수행했다. 1980년대에 수립한 도시계획이 현재까지도 진행중이며, 2030년까지의 미래 계획도 이미 세워진 상태이다.

제일 처음 브리스틀의 문제점으로 지적된 것은 도시를 가득 채운 과도한 정보의 양이었다. 방문자들에게 지나치게 다양한 형식의 지도와 관광 팸플릿 및 가이드북, 그리고 교통 정보가 뒤섞여 제공되고 있었고, 그마저도 오류가 많았다. 브리스틀 시의회의 첫번째 목표는 막힘없이 수월한 도시 여행을 위해 편안하고 가독성 높은 시각 정보를 제공하는 것이었다. 먼저, 'You are here'라는 사용자 위치 중심의 지도 디자인을 개발해 도시 전체에 설치했다. 또 불필요한 사인을 모두 제거하고 새로 디자인했다. 도시 전체 안내 정보에 간결한 서체와 형식, 색감의 디자인을 도입해 통일감을 부여했다. 결과적으로 브리스틀의 개선된 도시환경과 정보 디자인은 도시 자체에 대한 경험과 인상을 긍정적으로 이끌었고, 실제로 관광객의 도시 재방문율을 높이는 결과를 얻었다. 이렇게 도시환경을 점차 개선시키는 한편 주민들에게 자가용 운전 대신 걷기와 자전거 타기를 장려하여, 꾸준히 교통 혼잡과 대기오염 문제를 개선하고자 노력하고 있다.

브리스틀의 과거, 현재, 미래를 담은 온라인 데이터베이스

‣ **bristollegiblecity.info**

‣ **bristollegiblecity.info/old-site/projects.html**

현재 BLC 프로젝트 공식 홈페이지는 개편되어 새 단장을 한 것으로, BLC의 배경과 각 프로젝트의 개요, 연계 전시에 대한 소개로 간결하게 구성되어

있다.[12] BLC의 배경(Background) 메뉴를 클릭하면 과거의
BLC 홈페이지로 바로 연결된다. 이 첫번째 버전의 BLC
홈페이지에 프로젝트 전반에 대한 보다 자세한 정보와 관련
참고자료 및 링크가 목록화되어 있다. 브리스틀의 역사를
비롯해 BLC 진행 배경과 과정, 목표, 효과, 그리고 그 결과와
영향이 잘 정리되어 있다. 구체적으로는 BLC를 구성하는
개념과 비전, 지향점을 자세하게 설명한 에세이에서부터
연구 조사 자료, BLC 평가 보고서 및 결과 보고서, 그리고
절판된 관련 출판물의 디지털 파일까지, BLC 프로젝트에
대한 전문적인 자료가 총망라되어 있다. 말하자면
BLC의 과거, 현재, 미래를 총체적으로 기록한 온라인
데이터베이스이다.

이 온라인 플랫폼에는 BLC 프로젝트로 개선된 브리스틀
도시 정보 체계의 실제 사용자 조사 자료를 비롯해, BLC
프로젝트를 실행한 이후 브리스틀이 획득한 경제적 효과와
문화적 이득 및 파급력을 분석한 보고서도 오픈소스로
공개되어 있다. 이러한 공개 보고서와 함께, 이에 참여한
조사 기관과 연구자 정보도 확인할 수 있다. 이와 더불어,
BLC의 모든 프로젝트가 '도시 구획' '길 찾기' '주요
공공장소 설계' '관광 정보' '커뮤니케이션'이라는 주제
아래 목록화되어 있고, 각 주제의 세부 항목별로 개별
프로젝트의 내용도 찾아볼 수 있다. 이 밖에 BLC 프로젝트에
영감을 준 참고문헌까지 확인할 수 있다. 지금까지
브리스틀의 공공미술 및 공공 디자인 프로젝트를 모델로
삼은 지방도시의 도시 재생사업 사례가 30건이 넘는다고
한다. 프로젝트 자체의 성과뿐만 아니라, 구체적이고
충실하게 정리된 참고자료의 양과 질도 모범 사례가

될 만하다. 이 온라인의 오픈소스만으로도 BLC 사례 연구를
시작하는 데 부족함이 없다.

브리스틀의 예술과 공적 영역

▸ aprb.co.uk

브리스틀의 공공미술 프로그램은 BLC 프로젝트의 일환으로
진행되었다. 시의회는 2000년부터 공공미술 정책을
시작했는데, 2003년부터 도시계획 공공미술 전략을
수립하고 세부적인 프로그램을 진행했다. 'O. 들어가며'에서
소개한 '퍼센트 미술' 정책을 채택해 시행했고, 이에 따라
현재까지 100개 이상의 일시적, 영구적 작품이나 프로그램을
기획하고 지원했다. 시의회가 지원하는 공공미술의 가장 큰
틀은 그것이 브리스틀의 랜드마크가 되는 건물이나 거리,
주요 보행자 도로, 자전거 도로, 그리고 이 밖의 도시 내 여러
공적 영역의 특성과 얼마나 조화를 이루는지, 또 도시의
대중교통 시스템 체계와 어울려 얼마나 시너지를 낼 수
있는지에 따라 결정된다.

브리스틀의 구체적인 공공미술 프로그램을 기록한
홈페이지는 '브리스틀의 예술과 공적 영역(Art and the
Public Realm Bristol, 이하 APRB)'이라는 이름으로 따로
운영되고 있다. 이곳에 과거에 진행되었거나 현재 진행중인
브리스틀 공공미술 프로그램에 대한 정보가 모두 모여 있다.
단, 여기에는 BLC 정책 시스템 밖에서 이루어진 공공미술
커미션 작품에 대한 정보는 다루지 않는다. 홈페이지는
기본적으로 BLC와의 연계 속에서 진행되는 공공미술
프로그램의 과제와 전략을 소개하고 있다. 프로젝트
소개 섹션에서는 현재 진행중인 프로그램을 가장

먼저 확인할 수 있고, 예술가별, 카테고리별, 장소별로
정리된 목록도 볼 수 있다. 무엇보다 APRB의 전체적인
홈페이지 디자인은 검색에 매우 효율적인 레이아웃이다.
실제 도서관이나 박물관에서 사용하는 카탈로그 검색과
유사하게 구성되어 있는데, 직관적으로 한눈에 파악할 수
있는 테이블 형식으로 모든 정보가 일목요연하게 목록화되어
있다. 각 목록마다 별도로 관련 검색어와 참고자료 다운로드
링크가 함께 표시되어 있어 정보 간 이동과 연계성이
뛰어나다.

도시 속의 예술 강연 시리즈

시의회는 동시다발적으로 다양하게 진행되는 공공미술
및 공공 디자인 프로젝트에 대한 시민들의 이해를 돕고
직접 소통하는 창구를 마련하기 위해 토크 프로그램을
함께 기획해 운영하고 있다. '도시 속의 예술(Art in the
City)'이라는 이 토크 시리즈는 브리스틀의 대표적인 현대
문화예술 공간인 아놀피니(Arnolfini)[13]에서 진행된다.
APRB에서는 지금까지 열린 강연 시리즈의 오디오 및
팟캐스트 파일을 다운로드받아 이용할 수 있는데, 이 덕분에
직접 참여하지 못한 사람들도 강연 내용과 대화, 토론 내용을
언제든지 다시 들을 수 있다. 실제로 일상의 차원에서
이 프로젝트와 늘 직간접적으로 마주치며 살아가는 지역
주민들에게 브리스틀 내의 공공미술 작품들은 공동의
재산이자 삶의 한 부분이다. 그래서 이들과 만나 이야기를
나누고 관련 이슈를 공론화해보는 이러한 온오프라인의
플랫폼까지도 브리스틀 공공미술 및 공공 디자인 프로젝트
기획의 필수적인 요소로 포괄되는 것이다.

시사점

게이츠헤드와 브리스틀의 사례는 관 주도의 공공미술
프로그램에 어째서 장기적이고 통합적인 정책적 시야가
필요한지를 잘 보여준다. 그래야만 도시계획이라는 큰 그림
아래, 도시 공간에 대한 깊은 이해가 동반될 수 있고 당면한
도시문제에 대해 철저히 분석할 수 있는 여유가 생긴다.
도시와 지역 주민들의 민주적이고 유연한 의사 결정과
진행과정이야말로 프로젝트가 순탄하게 장기 항해할 수 있는
토대를 마련해준다. 또한 이 두 도시는 프로젝트 과정에서
얻은 성과와 갈등, 조정과정, 결과물을 충실하게 기록하고
설명하고 공유하는 책임 의식을 온라인 데이터베이스
플랫폼을 통해 구현하고 있다. 이렇게 마련된 복합적인
공론의 장이 도시 전체 공동의 변화를 이끈 주요 원동력이
되었다.

4

나가며 | '플랫폼'의 핵심적인 기능은 승객을 원하는
목적지로 데려다줄 운송수단을 연결해주는
거점 역할이다. 플랫폼에는 많은 사람이 모였다가 흩어지고
각자의 목적지로 나아간다. 이 글에서 다룬 '온라인
플랫폼'은 공공미술에 관한 복합적인 맥락의 정보와
지식의 다양한 층위에 이용자가 효율적으로 다다를 수 있는
리서치의 거점이 되는 곳이다.
오늘날 확장된 개념의 공적 영역으로서의 디지털
공간은 오프라인의 물리적인 공간보다 훨씬

더 많은 사람들이 동시다발적으로 모여들지만, 보다
개별적이고 신속한 방식으로 특정한 정보에 대해 반응할 수
있는 플랫폼이다. 그래서 시공간의 구애 없는 지적 정보의
소비가 예측할 수 없는 다양한 방향에서 일어나고 뜻밖의
방식으로 연결되어 새로운 형태의 지식 생산이나 활동으로
이어질 수 있다. 때때로 온라인에서 벌어지는 의견 교환이나
논쟁적인 대화는 매우 극적이고 확산적인 방식으로 새로운
이슈를 만들어내기도 한다. 그러나 이러한 가상공간에서의
특정 정보나 이슈에 대한 공유와 연결, 확산, 그리고 이를
토대로 한 새로운 지식으로의 재생산은 항상 눈에 보이거나
즉각적으로 확인할 수 있는 형태의 흐름은 아니다. 제일
처음 소개한 미국 퍼블릭 아트 아카이브나 영국 퍼블릭
아트 온라인과 같은 공공미술 온라인 데이터베이스는
공공미술이라는 주제에 특화된 예술 정보 지식 창고로서,
그 축적된 정보의 양과 질만으로도 활용 가치가 있다. 일면
정적이고 일방적인 정보 전달을 위한 데이터베이스처럼
보일 수 있어도 이를 필요로 하는 세계 각지의 예술가나
실무자, 연구자에게는 생산적인 지적 플랫폼이 될 수 있다.
이어서 살펴본 아트 온 더 그라운드와 네번째 좌대 커미션
프로그램은 시민 참여와 상호 소통을 지향하는 프로젝트의
정체성과, 런던이라는 도시를 대표하는 공공미술
프로그램으로서의 상징성을 강화하는 방편으로 온라인
플랫폼을 활용한다. 오프라인과 온라인 플랫폼의 통합적인
브랜딩을 추구하는 것이다. 이때 간과하지 않아야 하는
것은 예술 정보 지식을 축적한 온라인 데이터베이스가
공공미술을 다루고 있다고 해서 공공성을 띠는 것은
아니라는 사실이다. 이 플랫폼이 얼마나 공공의 이익과 상호

소통을 위해 설계되고 활용되고 있느냐에 따라 그 공공성을 논할 수 있을 것이다. 공공미술을 도시 재생사업의 핵심으로 둔 게이츠헤드와 브리스틀은 의사 결정과 조정과정에서 지역사회 주민들이 함께하는 공론의 장을 형성해 공동의 변화를 이끌었다. 도시계획과 지역사회의 문제를 다각도에서 고려한 장기적인 안목으로 공공미술 프로젝트를 기획했듯이, 처음 시작 단계부터 이러한 과정을 기록할 온라인 플랫폼을 함께 설계한다면 보다 효과적으로 온오프라인 플랫폼을 연동 운영할 수 있을 것이다.

이처럼 특정 공공미술 프로젝트와 관련한 시청각 자료의 충실한 기록, 참여 기획자나 예술가, 유관 기관에 대한 연계 정보로의 손쉬운 접근성과, 파생 이벤트 및 프로젝트에 대한 지속적인 업데이트를 바탕으로 한 온라인 매니지먼트는 제2, 제3의 공공하는, 공유하는 지식과 예술로 이어질 수 있는 발판이 된다. 이러한 온라인 플랫폼은 그 운용 방식에 따라 공공미술에 대한 지식과 정보 공유 차원을 넘어 시민 관객의 일상에 친숙하게 파고든 생활 밀착형 공공미술로, 관객의 적극적인 사회적, 예술적 참여와 개입을 주도하는 매개자로 기능할 수 있으며, 특정 프로젝트에 대한 시의성과 공공성에 대해 재고해볼 수 있는 장이 된다.

주

1) '공공미술'이라는 용어는 1967년 영국의 존 윌렛이
 자신의 저서 『도시 속의 미술(Art in a City)』(1967)에서
 처음 사용했다.

2) '퍼센트 미술'은 1960년대 미국 정부에서 처음 시작한
 제도로 '미술을 위한 일정 지분 투자' 프로그램으로도
 불린다. 이는 공공건물을 지을 때 건설 예산액의
 일정 지분, 주로 1퍼센트에 해당하는 금액을
 미술품에 사용하도록 한 법이다. 우리나라는 1995년
 문화예술진흥법이 만들어지면서 '건축물 미술작품
 제도(구 건축물 미술장식 제도)'가 법제화되어,
 1만 제곱미터 이상의 건축물을 신축하거나 증축할 경우
 건축비의 1퍼센트 미만을 미술작품 설치에 사용하게
 했다. 2000년부터는 0.7퍼센트로 조정되었다.

3) 책에서는 상대적으로 최근에 등장한 '공적 영역에서의
 미술'로 통일해 표기하지 않고, 일반적으로 통용되는
 '공공미술'을 그대로 사용했다. 다만 이 글에서 언급한
 '공공미술'은 분문에서 설명한 '공적 영역에서의 미술'의
 의미를 광의적으로 포함한다.

4) 라운델 로고 탄생 100주년을 기념하는 전시 '100 Years,
 100 Artists, 100 Works of Art'와 관련한 내용은
 이어지는 2장에서 볼 수 있다.

5) 런던 교통박물관은 세계에서 가장 오래된
 교통박물관으로, 1863년에 개관했다. 코벤트 가든에
 위치한 박물관은 19세기부터 오늘날까지, 200년간의

런던 교통 시스템의 역사를 한눈에 살펴볼 수 있는
45만 점 이상의 실물 아이템과 관련 아카이브를
소장하고 있다. 실제 사용했던 노면 마차, 최초의 버스와
증기기관차, 지하철 객차 등의 실물을 비롯해 각종 티켓,
노선도, 포스터, 로고 디자인, 희귀 사진 및 영상 자료
들을 직접 만나볼 수 있다. 이러한 자료들은 근현대 런던
교통수단의 변천뿐만 아니라, 시대별 런던의 사회상과
문화도 함께 보여준다.

아트 온 더 언더그라운드의 홈페이지에서 AOU의
역사와 비전, 그리고 개별 프로그램에 대한 정보를
확인할 수 있다면, 이와 관련된 실물 아카이브는 주로
런던 교통박물관이 따로 보관, 관리하고 있다. 런던
교통박물관 홈페이지의 컬렉션 섹션에서 이러한 개별
자료의 디지털 이미지를 검색해 이용할 수 있다.

[6] 에두아르도 파올로치(1924~2005)는 영국 에든버러
출생의 조각가로, 1950년대와 1960년대 영국의
팝아트를 주도한 예술가이다. 그는 당시 현대 도시사회의
대중문화와 대중매체, 기계장치와 테크놀로지와 같은
주제에 심취했던 영국의 전위미술 단체인 '인디펜던트
그룹(Independent Group)'의 주요 일원으로 활동했다.
파올로치의 공공미술 작품은 여기에 소개한 토튼햄 코트
로드의 모자이크 타일 외에도 유스턴 역 앞, 대영 도서관
앞뜰, 큐 가든 내부, 디자인 박물관 입구 등 런던 곳곳에
설치되어 있다.

[7] AOU 교육용 자료의 구체적인 사례는 2장에서 소개한다.

[8] 네번째 좌대 학생 공모전과 이를 위한 교사용
학습 자료에 대한 보다 자세한 내용은 2장에서

소개한다.

9) 영국의 조각가 안토니 곰리(1950~)는 영국인이 가장
사랑하는 예술가 중 한 명이다. 곰리는 신체와 주변
공간과의 관계를 탐구하는 인물상을 주로 제작하는데,
자신의 몸을 직접 캐스팅해 인물상을 만드는 작업
방식으로 유명하다. 그의 작품세계는 주로 신체, 영적
체험과 명상 등의 주제를 추구한다. 1994년에 영국의
대표적인 현대미술상인 터너 프라이즈(Turner Prize)를
수상했다.

10) Ian Robson, 'Why Gateshead's Famous Angel of
the North Was Almost Never Built', *Chronicle Live*,
2016.3.29. (chroniclelive.co.uk/news/north-east-
news/gatesheads-famous-angel-north-never-11106439)

11) 타인강 변의 발틱 현대미술센터와 세이지 게이츠헤드는
강을 가로지르는 밀레니엄 브릿지와 함께, 게이츠헤드와
뉴캐슬 지역의 성공적인 도시 재생사업과 문화예술
도시로서의 전환을 상징하는 랜드마크가 되었다.
2002년 개관한 발틱은 1950년대부터 30여 년간
밀가루 제분소로 사용했던 건물을 개조해 만든 현대미술
센터이다. 소장품 없이 전시 프로그램으로만 운영되며,
국내 작가뿐만 아니라 세계적 명성의 예술가를 초청해
다양한 프로그램을 선보이는 국제적인 미술 기관으로
성장했다. 이와 함께 건축가 노먼 포스터가 설계한
세이지는 음악 전용 공연장으로 다양한 장르의 공연을
선보이는 한편 지역 주민들을 위한 교육 프로그램도
활발히 운영하고 있다. 이 두 곳은 영국 북동부 지역의
문화적 불균형과 갈등을 해소하는 대표적인 기관으로

자리잡아, 영국 내 다른 지방도시들의 공공 문화예술 기관 건립의 모범 모델이 되고 있다.

12) 브리스틀 건축센터(The Architecture Centre)에서는 20년이 넘은 BLC 프로젝트의 의미와 의의를 되새기는 기획전시 'You are here'(2018.4.25. ~ 2018.6.1.)가 열리기도 했다.

13) 아놀피니는 1961년에 개관한 브리스틀의 대표적인 예술문화 공간이다. 5개의 갤러리 공간과 공연예술 전용 극장으로 구성된 아놀피니에서는 시각예술 분야의 다양한 장르를 아우르는 실험적인 현대미술 작품과 공연을 선보인다.

2장 ● 디지털 콘텐츠 전략과 미술의 공공성

2-1장 ● 모두를 위한 모두에 의한 미술관

미술관 소장품의 온라인 공유와
디지털 콘텐츠 전략을 통한 기관의 공공성

홍이지
—

서울에서 활동하는 전시 기획자이다. 영국 골드스미스 대학에서 큐레이팅을 공부했다. 서울시립미술관에서 큐레이터로 재직하였으며 <유령팔>(2018), <하이라이트: 까르띠에 현대미술재단 소장품 기획전>(2017), <판타시아: 동아시아 페미니즘>(2015) 등을 기획했다. 디지털 매체 연구와 동시대 미술의 조건에 대해 깊은 관심을 두고 있으며, 미팅룸에서 큐레이팅팀 디렉터로 활동하며 전시 기획뿐만 아니라 글쓰기와 연구 활동도 이어가고 있다.

0

들어가며 │ 2008년 아이폰 3G 출시 이후, 본격적인 '스마트폰 시대'가 시작되었다. 사람들은 대부분의 정보를 스마트폰으로 접하기 시작했으며, 실시간으로 모든 것이 공유되었다. 2016년 한 기사에 따르면, 애플에서는 사람들이 하루에 평균 80번가량 스마트폰을 사용한다고 밝힌 바 있다.[1] 이처럼 삶은 스마트폰과 점점 더 동기화되었고, 사람들은 스마트폰을 통해 연구하고, 정보를 얻고, 일하게 되었다.

이러한 맥락 속에서 미술관 역시 SNS를 통한 소통과 홍보에 집중하게 되었다. 미술관들은 디지털 콘텐츠의 활용과 전략적인 접근 방법을 다각도로 모색했다. 특히 2011년 LTE(Long Term Evolution) 통신 규격이 등장하면서 미술관의 커뮤니케이션 전략은 전환점을 맞이했다. 미술관은 이용자의 범위를 직접 미술관을 방문하는 관람객에 그치지 않고 온라인으로 접근하는 불특정 다수까지 확장하기에 이르렀다. 잠재적 관람객 외에도, 몸이 불편하여 방문이 어려웠던 노약자, 장애인, 관련 정보를 얻거나 1차 연구 자료로 온라인을 활용하는 온라인 접근 방문객까지, 이용자의 범위가 급진적으로 확장되면서 전시, 이벤트, 작품 및 소장품 정보 등을 스마트폰을 통해 확산, 전달하는 방법을 구체적으로 고민하기 시작했다.

이제 관람객들에게 미술관을 방문한다는 것은 홈페이지 및 전용 애플리케이션 이용, 미술관 웹 전시 가이드 신청, 버츄얼 전시 관람까지를 포함한다. 후기 정보화 시대를 맞이하여 지역적 접근성이 이전보다

중요하지 않게 된 것이다. 관람객들이 스마트폰을 통해 사전 정보를 획득하게 되면서, 미술관은 스마트폰을 통한 새로운 커뮤니케이션 방식과 정보 전달을 중요한 의제로 삼게 되었다. 오늘날의 미술관은 다양한 방식으로 사회환원 및 공공재의 활용 방안을 고민하게 되었으며, 스마트폰 시대는 물질적인 사용과 교환의 차원에서 벗어나 온라인 저작권, 실시간 커뮤니케이션, 소장품, 원본, 교육, 상호작용 등에 대한 기존의 의미와 가치를 새롭게 제안하고 있다. 우리는 이 시점에서 미술관이, 그리고 예술이 말하고자 하는 공공의 의미와 공공성에 관해 다시금 질문하게 되었다. 이 글에서는 3G 등장 이후 10여 년이 지난 2019년, 그동안 포스트 디지털 시대를 맞아 미술관은 어떠한 미래를 꿈꾸며 다양한 커뮤니케이션 전략과 논의를 펼치고 있는지 알아보고자 한다.

1

디지털 콘텐츠의
확장과
기관 운영의
변화

● **뉴욕 현대미술관**

Museum of Modern Art, MoMA

‣ **moma.org**

전문인력 양성과 업무 분장을 통한 동시대 따라잡기

뉴욕의 현대미술관(이하 MoMA)의 경우, 2010년 초반부터 온라인을 이용한 플랫폼을 개발하고 이를 적극적으로 활용하는 방안을 다각도로 고민해왔다. LTE 보급 이후,

MoMA는 미술관을 직접 방문하는 관람객들 외에 온라인을 통해 미술관을 경험하고 정보를 얻고자 하는 잠재적 관람객을 개발하고 그들에게 다양한 정보를 제공하고자 했다. 2013년 '디지털 멤버 라운지(Digital Member Lounge)'를 만들어 '가상 갤러리 공간 탐색(Virtual Gallery Walk-throughs)'을 통해 미술관 연계 행사 영상 자료 및 이전 전시 자료들을 살펴볼 수 있는 상설 공간을 구축했다.[2] 가상 갤러리는 이용자들이 온라인 뷰어를 통해 360도로 소장품을 감상하는 것을 가능케 해주었다.

당시 디지털 미디어 분과 프로젝트 매니저였던 치아라 버나스코니의 인터뷰에 따르면, 디지털 멤버 라운지는 새롭고 흥미로운 콘텐츠를 제공할 뿐만 아니라 몸이 불편하거나 물리적인 거리로 인해 미술관을 방문할 수 없는 멤버들을 위한 정보를 제공하고자 기획되었다. MoMA는 디지털 미디어 분과를 시작으로 미술관 모바일 애플리케이션을 개발하고 큐레이터의 설명, 작품의 3D 이미지 및 정보들을 디지털 콘텐츠로 개발했다.

MoMA의 이런 노력은 전문인력의 역량 강화와 지속적인 연계 프로그램의 개발로 이어졌다. 치아라 버나스코니는 2008년부터 디지털 미디어 프로젝트 매니저, 디지털 미디어 어시스턴트 디렉터를 거쳐 디지털 콘텐츠 및 이벤트 기획을 맡았다. MoMA는 버나스코니를 지속적으로 지원함으로써 기관의 장기적인 비전을 전문인력과 함께 이루어나가는 좋은 모델을 보여주었다. 2014년에는 디지털 콘텐츠와 전략팀으로 개편하여 피오나 로메오를 디렉터로 임명했고, 2016년 디지털 아카이브 프로젝트 'Exhibition history'[3]를 통해 3만 3천여 개의 과거 전시 설치

사진, 800권 분량의 도록, 과거 전시 체크리스트는 물론 1929년부터 현재까지의 자료들을 온라인에서 검색할 수 있도록 했다.

2008년부터 본격적으로 운영된 디지털 콘텐츠팀의 업무를 살펴보면, 디지털 미디어 연간 계획 수립과 디지털 전략 플랫폼 프로젝트(예. Audio+, MoMA org. 등) 기획에서, 미술관 웹사이트 디자인, 인터랙티브, 키오스크, 모바일 애플리케이션, 디스플레이 개발 등 디지털 매체를 중심으로 전방위적인 업무를 맡아온 것을 알 수 있다. 그러나 이후 디지털 콘텐츠 전략팀, 디지털 미디어 프로젝트팀으로 개편되면서 업무의 성격을 조금씩 수정, 재설정해왔다. 2017년 콘텐츠팀이 재편되면서 기술적인 부분과 콘텐츠 기획, 홍보, 마케팅을 세분화하여 큐레이터 출신인 레아 디커먼이 에디토리얼과 콘텐츠 전략팀을, 테이트 모던에서 마케팅팀을 이끌었던 롭 베이커가 마케팅, 크리에이티브 전략팀을 이끌었다.

MoMA의 사례를 살펴보면, 한 기관이 동시대성을 파악하고 이에 대응하기 위해 어떤 방식으로 사전 연구를 수행하고 해당 분야의 전문인력을 양성하여 결과물을 만들어내는지 알 수 있다. 분명 동시대의 기술과 커뮤니케이션 방식은 미리 예측하기 힘든 것이다. 그렇지만 장기적인 비전으로 계획을 수립하고 새로운 환경에 적응하기 위해 노력하는 것은 공공재로서 미술관의 의무이자, 오늘날 기관의 가치를 판단하는 중요한 근거가 되었다.

새로운 소장품과 새로운 질문

MoMA는 디지털 콘텐츠 전략과 기획 외에도 2010년

앳 사인(@)을 시작으로, 2012년에는 비디오게임들을
소장품에 포함시켰다. 이후 2016년에는 1999년 일본
NTT 도코모사에서 만든 이모지 176개를 소장하게 되었다.
이 이모지들은 스마트폰을 위해 처음 제작된 픽토그래프로
아이폰에서 2011년 처음으로 적용하면서 현재는 2천 개로
증가하였다. 이러한 이미지는 온라인 커뮤니케이션에
적극적으로 적용되면서 빠른 속도로 텍스트를 대체하고
있다.

이모지와 비디오게임의 소장에 대해서는 해당 작품(과연
'작품'이라고 부를 수 있는지에 관한 논의도 당시 첨예하게
이루어졌다)이 소장된 시점부터 현재까지 그 적절성과 가치
및 의의를 둘러싸고 다양한 해석과 논란이 지속되고 있다.
하지만 텍스트를 대체한 이미지의 전달 도구로서의 의의뿐만
아니라, 예술의 새로운 의의와 해석이 필요한 시점에 이를
확장시켰다는 점에서 긍정적인 평가가 이루어지고 있다.

또한 MoMA의 건축 디자인 분과 수석 큐레이터 파올라
안토넬리는 14점의 비디오게임을 영구 소장하기로 결정했다.
그는 행동(Behavior), 미학(Aesthetic), 공간(Space),
시간(Time) 등 4가지 기준에 따라 소장할 게임들을
선정했고, 2013년에는 이 소장품으로 '어플라이드
디자인(Applied Design)'전을 기획했다. 그는 이 게임들이
기계적인 메커니즘과 단순한 디자인의 영역에 머무르지
않고, 플레이어가 그 안에서 경험을 쌓으면서 창조적인
측면을 구축할 수 있는 작품들이라고 미술관을 설득함으로써
오늘날 예술의 영역과 의미에 대해 재고할 수 있는 계기를
마련했다.

이전에는 조각, 사진, 회화, 영상 등의 장르로

소장품을 구분했다면 최근에는 퍼포먼스, 디지털 페인팅,
VR 등과 같이 이전의 기준으로 분류할 수 없는 시간
기반의 예술 영역과 새로운 형식의 작품들이 등장하면서
소장품에 대한 새로운 가치판단이 필요한 시점이 되었다.
이에 따라 저작권 문제나 소장품의 활용 범위 및 분야에
관해서도 새로운 대안이 논의, 도출되고 있다. 2019년 10월,
4개월간의 리노베이션을 마치고 재개관한 뉴 모마(The New
MoMA)는 라이브 프로그램 퍼포먼스, 사운드 설치작품 등을
적극적으로 활용하며 그동안의 연구와 고민을 전시장에
펼쳐놓았다.

2

당신과
대화하고
싶어요

● **샌프란시스코 현대미술관**

Museum of Modern Art San Francisco,

SFMoMA

‣ **sfmoma.org**

샌프란시스코에 위치한 현대미술관(이하 SFMoMA)은
뉴욕 MoMA와 방향을 함께하면서도 독자적인 프로그램
기획을 통해 미술관의 소장품 활용과 대시민 서비스, 공공성
실천을 가능하게 하는 다양한 방법을 실험중이다. 대표적인
예로 2017년에 진행했던 'Send Me SFMoMA' 프로젝트가
있다. 스마트폰을 사용하여 특정 번호(572-51)로 "Send
Me"[4]라는 문구를 적고 그 뒤에 색이나 기분을 표현하는
단어, 이모지나 그림 등을 함께 보내면 SFMoMA가 가지고

있는 3만 4천여 점 중에 연관 있는 작품의 이미지와 캡션 등을 받을 수 있다. 이 프로젝트는 미술관의 크리에이티브 기술자인 제이 몰리카가 기획한 것으로, 일상 속에서 누구나 손쉽게 소장품에 접근할 수 있도록 했다는 점에서 의미 있는 시도라 평가받고 있다.

이 프로젝트는 일주일 동안 무려 2만여 건의 문자 참여가 이루어지는 등 큰 호응을 받았다. 대부분 수장고에 보관되고 리스트로만 존재하던 소장품을 API(application programming interface) 운영체제를 통해 목록화하고, 동시대의 통신 언어나 메시지를 사용하여 소통을 이끌어냈다는 점에서 향후 미술관이 마련해야 할 새로운 방식의 소통과 공공재의 운영을 고민하게 한다.

미술관은 이 프로젝트를 통해 소장품 검색 유입에 관한 유용한 정보를 수집할 수 있었다. 또한 이용자들이 보내온 문자를 통해 단어, 이미지 등을 분석함으로써 소장품의 재목록화와 사람들의 관심사를 파악할 수 있는 중요한 자료를 얻게 되었다. 이제 미술관들은 매체를 통해 유통되는 이미지들이 어떠한 경로로 전달되고 사용되는지에 대해 관심을 갖기 시작했다. 따라서 미술관들의 이러한 소장품 디지털 목록화 프로젝트는 새로운 소통 방식을 활용하여 접근성의 확장을 이루어낸 실천의 결과물이라 할 수 있다.

오늘날
이미지를
소유한다는 것에
관하여

● **메트로폴리탄 미술관**

Metropolitan Museum of art, Met

‣ **metmuseum.org**

시카고 미술관

Art Institute of Chicago

‣ **artic.edu**

메트로폴리탄 미술관(이하 Met)은 2017년 소장품 150만 점
중 37만 5천 장을 온라인을 통해 무료로 제공했다. Met의
결정은 그 규모와 질적 측면에서는 물론, 이용자가 이미지를
다운로드받고 프린트하여 소유하는 것을 가능하게
만들었다는 점에서 여느 기관의 온라인 공유보다 큰 주목을
받았다. 뿐만 아니라 '메트로폴리탄 공개 자료 접근법
안내'라는 매뉴얼을 작성하고 다운로드 방법 및 사용 예시
등을 적어놓아 미술관의 공공재인 소장품의 활용과 저작권,
홍보 면에서도 큰 반향을 일으켰다.

또한 Met는 절판된 도록을 포함하여 400여 권의 도록을
온라인에서 무료로 배포하고 있다. 미술관은 되도록 많은
사람들에게 정보를 제공하고 활용되도록 '크리에이티브
커먼즈'[5]와 위키피디아, 핀터레스트의 협업 체계를 강화하고
있다. Met이 소장품 이미지의 라이선스를 완전히 포기하고
무료로 제공하는 것에 대해 관장 토머스 캠벨은 약 5천 년에
걸친 세계 문화를 아우르는 소장품에 대한 접근성 확대를
통해 새로운 창작과 아이디어가 탄생하길 기대한다고 밝혔다.

시카고 미술관은 Met의 뒤를 이어 저작권이 만료되었거나,

제한을 받지 않는 작품 5만 2천여 점을 온라인을 통해 고해상도 화상으로 무료로 공개했다. Met와 다른 점은 사용시 저작권 표기가 불필요하다는 점으로, 대중적으로 널리 알려진 인상파 및 후기 인상파 화가 등의 작품이 상당수 포함되었다. 지금까지는 저작권이 만료된 작품의 이미지를 다운로드받으려면 미술관 담당자에게 사전에 연락하고 경우에 따라서는 재단이나 유족들과 추가 절차를 거쳐야 했다. 그러나 이제는 두 사례에서 보듯, 미술관 웹사이트에 접속해 클릭 한 번으로 고해상도 작품 이미지를 손쉽게 받아볼 수 있게 되었다. Met와 마찬가지로 시카고 미술관의 저작권 만료 작품들은 크리에이티브 커먼스의 관리를 받는다. 디지털 시대의 새로운 관객들은 미술관을 직접 방문하는 관람객들보다 더욱 적극적이고 즉각적으로 반응하고 제안한다. '자유 이용(Open Access)'은 지난 2001년 12월 헝가리 부다페스트에서 개최된 학자들의 소규모 모임에서 채택된 성명, 부다페스트 오픈 엑세스 이니셔티브(Budapest Open Access Initiative, BOAI)에서 비롯되었다.[6] 이 성명에서 모든 학술논문은 인터넷상에서 자유롭게 이용될 수 있다고 주장되었고, 이후 학문뿐만 아니라 다른 분야로도 확산되었다.

박물관과 미술관은 지속적인 투자와 지방정부의 예산으로 운영되고 있기 때문에 공공재로서의 책임감과 의무를 등한시할 수 없는 존재론적 사명을 가지고 있다. 물론 Met의 경우, 2005년 Artstor에 일부 자료를 제공한 이후 완전한 자유 이용을 결정하기까지 12년이라는 시간이 걸리기는 했으나 그 결정만큼은 충분한 귀감이 된다. 이제 미술관은 새로운 디지털 관객들의 요구에 더욱

적극적으로 귀기울여야 할 때가 되었다.

4

어디까지
도달할 수
있을까?

● 테이트 미술관
Tate
▸ tate.org.uk

런던에 위치한 테이트 미술관[7] 역시 2016년부터 디지털
전략팀을 구성하여 새로운 관객 창출을 목표로 디지털화한
소장품과 아카이브 리스트 및 온라인 학습 자료 등을
테이트샷(TateShots), 테이트 키즈(Tate Kids), 테이트
컬렉티브(Tate Collective)를 통해 온라인에 공개했다.
테이트는 '관객 먼저(audience first)'라는 용어를 내세우며
보이지 않는 관객들에게 닿기 위해 노력하고 있다.
테이트는 디지털 시대의 잠재적 관객 개발과 소장품의
새로운 접근을 위해 마인크래프트(Minecraft)[8] 게임
개발자들과 'Tate Worlds: Art Reimagined for Minecraft'를
개발했다. 마인크래프트는 스스로 지도를 만들고 활용하는
게임인 만큼 자신들의 소장품에서 영감을 받은 게임
지도를 개발하고 무료로 다운로드받을 수 있게 했다. 현재
홈페이지에서는 3개의 게임이 가능하며, 앞으로 살바도르
달리, 르네 마그리트와 조르죠 데 키리코에게서 영감을
받아 제작한 초현실적인 지도와 존 싱어 사전트의 회화작품,
그리고 존 마틴의 종말론적인 회화작품에서 영감을 받은
지도 등이 출시를 앞두고 있다.

테이트의 이러한 시도는 2012년 '매직 테이트 볼(Magic Tate Ball)'이라는 모바일 애플리케이션으로 거슬러 올라간다. 이 애플리케이션은 모바일의 시간, 위치를 기반으로 앱을 작동시키고 스마트폰을 흔들면 현재 상황과 맞는 미술관의 소장품을 보여주었다. 이것이 웹 2.0 시대에 맞게 참여와 개방에 초점이 맞춰졌었다면, 최근에는 보다 확장되어 자율성에 기반하여 실질적인 방향으로 변모하고 있다. 2014년부터 2016년까지 마이크로소프트사와 함께 진행한 'IK 프라이즈' 역시 그러한 변모과정에서 나타난 테이트의 적극적인 시도였다. IK 프라이즈는 디지털 크리에이티브 공모전으로 디지털 기술을 활용하여 일반인들의 예술 접근성을 크게 제고하였다.

이후 IBM, 구글, 마이크로소프트 등 세계적인 기업들은 AR, VR, AI와 같은 디지털 기술을 적극적으로 예술과 결합하여 새로운 가능성을 모색하기 시작하였으며, 최근에는 이를 토대로 디지털 기반의 예술들이 기존의 물리적 한계와 제한된 상상력을 넘어서는 시도들이 이어지고 있다.

테이트는 관람객들이 미술관 웹사이트에 더욱 오래 머물 수 있도록 전시 안내뿐만 아니라 교육, 2차 학습 등에 관한 각종 정보를 방대하게 제공한다. 이로써 홈페이지는 단순히 전시 소개 및 관람 정보를 확인하는 곳이 아니라 교육의 장이자 데이터를 확장하고 활용하는 새로운 형태의 또다른 미술관으로 기능한다. 웹 2.0으로 발전하면서 미술관은 물리적 한계를 벗어나는 것과 동시에 소셜 미디어와 바이럴 마케팅 등에 주력했다. 미술관들은 페이스북 라이브, 트위터를 통한 질의응답 등 온라인을 기반으로 소통 창구를 확장하고 새로운 관람객 발굴을 위한 노력을

기울였다. 이는 관람객 수나 티켓 판매 금액과 같은 정량적 산출이 가능한 결과 외에도 소셜 미디어 페이지의 클릭수, 페이스북의 좋아요 개수, 페이지뷰, 사이트에 머무른 시간 등 온라인을 기반으로 한 새로운 평가 지표가 오늘날 미술관을 평가하는 근거가 되었음을 의미한다.

5

나가며

이렇듯 오늘날 미술관들은 LTE 시대를 맞아 SNS를 기반으로 하는 새로운 커뮤니케이션 방식을 구축하고 시각문화 변모에 따른 유용한 전시 활동과 개방적인 공간 활용을 고민하고 있다. 이는 본격적으로 도래할 5G 시대를 맞이하기에 앞서, 세계적 보편성과 지역적 정체성을 동시에 추구하며 새롭게 좌표를 설정하기 위한 자연스러운 과정으로 보인다. 다문화주의 시대에 다양한 이용자의 요구에 대응하기 위해 미술관들은 새로운 콘텐츠를 확장하고 있다.

우리는 이제 '미술관에 간다'는 것에 대해 다시금 생각해봐야 할 때가 되었다. 오늘날 미술관은 관람객에게 신체적 경험과 감각적 인지의 찰나를 선사하는 것에서 더 나아가 공공재로서의 역할과 책임을 어떻게 공유하고 매개할 것인가를 고민한다. 이는 미술관의 지리적, 물리적 한계를 벗어나 이전까지는 고려하지 않았던 새로운 관객, 커뮤니케이션 방식, 콘텐츠를 새롭게 상상해야 한다는 뜻이기도 하다.

이제 관객들은 물리적, 경제적 한계를 넘어 원하는

정보를 요청하고 여러 가지 옵션을 통해 작품에 접근할 수 있게 되었다. 세계 유수의 박물관과 미술관 소장품들을 온라인에서 초고해상도로 관람하게 해주는 가상 박물관인 구글 컬처럴 인스티튜트(GCI), 또 앞서 언급한 기관들이 제공하는 360도 고화질로 촬영된 사진, 영상을 통해 실제에 가까운 작품 감상이 가능해진 것이다. 또한 해당 기관 애플리케이션을 통해 현재 전시중인 작품 이미지와 캡션, 동선까지 확인할 수 있게 되면서 직접 기관을 방문하지 않아도 동일한 정보를 얻는 것이 가능해졌다. 이러한 바탕에는 20년 가까이 연구하고 시도한 기관의 노력이 있었을 것이다.

국내의 경우, 조직의 민영화 등 재정 자립을 위한 경영 모델이 다양하지 못하여, 상대적으로 시대의 요구에 즉각적으로 대응하기 어려운 것이 현실이다. 디지털 콘텐츠 전략이나 전담 팀은 전무하며, SNS의 활용과 관리는 단기 계약직 인력으로 운영되고 있다. 소장품의 디지털 목록화 및 고해상도 촬영은 진행되고 있지만 2차 활용이나 디지털 저작권 등에 관해서는 역시 급한 사안에 밀려 제대로 논의되지 못하고 있다. 뿐만 아니라 여전히 미술관 전시의 성패를 평가하는 기준도 관람객수와 기사 건수 같은 정량적 기준에서 나아가지 못하고 있다.

우리는 이 변화의 시기를 장기적이고 미래적인 시각으로 맞아야 할 것이다. 우리나라는 대부분의 국민이 스마트폰을 소유하고 있는 IT 강국이지만, 디지털을 활용한 예술의 접근성 확장과 관객 도달 측면에서는 새로운 콘텐츠를 기획할 인력과 준비가 미흡한 상태이다. 인구 감소와 포스트 디지털 시대에 대한 계획이 필요한

시점이다. 다문화주의, 다양한 계층, 다양한 형태의 사회 구성원에 대처하는 중장기적 콘텐츠가 필요하다. 능동적이고 새로운 관객을 개발하지 못한다면 디지털 격차를 해소하기에 너무 늦어버릴지도 모른다.

1) 'Apple says the average iPhone is unlocked 80 times a day'(theverge.com/2016/4/18/11454976/apple-iphone-use-data-unlock-stats)

2) moma.org/multimedia/video/233/1148

3) moma.org/calendar/exhibitions/history

4) sfmoma.org/send-me-sfmoma

5) 저작권 보호 기간이 만료된 저작물을 인증하는 기관.

6) 부다페스트 오픈 액세스 이니셔티브는 모든 분야의 학술 논문이 인터넷상에서 자유롭게 이용될 수 있어야 한다고 주장하는 원리, 전략, 위임에 대한 성명이다. BOAI의 목표는 상호 심사가 이루어진 연구 논문의 자유로운 이용이며, 이를 위해 셀프 아카이빙(self-archiving)과 오픈 액세스 저널(open access journal) 두 가지의 전략을 제시한다. 셀프 아카이빙이란 저자가 본인의 논문을 직접 업로드하는 것이며, 오픈 액세스 저널이란 인터넷을 통해 연구 논문을 무료로 저작권에 제한 없이 이용할 수 있는 저널을 말한다. (위키백과, 검색어: '부다페스트 오픈 액세스 이니셔티브')

7) 1897년에 설립된 영국의 국립 미술관으로, 소장하고 있는 작품의 연대, 전시의 성격에 따라 테이트 모던(Tate Modern), 테이트 브리튼(Tate Britain), 테이트 리버풀(Tate Liverpool), 테이트 세인트 아이브스(Tate St. Ives)의 4개 전시관을 운영하고 있다. 미술관 공식 홈페이지(tate.org.uk)에서 각 전시관에서

열리는 주요 전시와 행사를 검색할 수 있다.

8) 블록을 설치하며 모험을 즐기는 게임으로 플레이어가 스스로 지도를 만들면서 자신만의 세계를 구축해갈 수 있기에 자유도가 높다.

2장 ● 디지털 콘텐츠 전략과 미술의 공공성

2-2장 ● 세상과 공유하고, 배움으로 연결되기

온라인 데이터베이스 구축과 교육 서비스로 실천하는
미술의 공공성

황정인

미술이론과 문화산업을 공부했다. 사비나미술관과 프로젝트 스페이스 사루비아다방의 큐레이터로 재직했으며, 현재 독립 기획자이자 에디터, 미팅룸 디렉터로 활동하고 있다. 기관 큐레이터와 독립 큐레이터로서의 경험을 쌓으면서 동료 기획자, 연구자들과 함께 서로의 지식을 나누고 공유해야 할 필요성을 느껴 미팅룸을 시작했고, 이를 통해 작품 창작과 전시 기획을 둘러싼 다양한 분야에 관한 교육, 출판, 전시 등의 프로그램을 기획하고 있다. 문화예술 관련 기관의 온라인 데이터베이스 구축과 활용에 관심이 많으며, 지식 정보를 매개로 한 다양한 네트워크를 형성, 유지하는 방법을 고민중이다.

0

들어가며 | **온라인 콘텐츠가 된 미술, 정보, 그리고 웹**

온라인 생활환경에 맞춘 다양한 컴퓨터 프로그램이 개발되면서 미술은 구획된 동선, 물리적 공간에 한정되었던 개인별 감상의 대상을 넘어, 시공간의 물리적 제약 없이 불특정 다수의 미적 감상과 지적 호기심을 실시간으로 만족시켜줄 수 있는 온라인 문화 콘텐츠가 되었다. 미술관의 소장품 수집만큼이나 기관 혹은 단체의 공공성을 드러내는 가장 큰 척도가 된 문화예술 관련 교육 프로그램은 이러한 디지털 환경으로의 변화를 가장 잘 반영하고 있는 분야 중 하나이다. '공유하는 미술, 반응하는 플랫폼'이 '비물질의 형식으로 공유되는 미술에 관한 이야기'에서 출발한다고 할 때, 어쩌면 교육은 온라인 플랫폼을 매개로 공공의 영역에서 가장 자유롭게, 그리고 자연스럽게 벌어지고 있는 행위이자 그 과정이지 않을까.

국내에서는 2005년에 제정된 문화예술교육지원법에 의거해 같은 해에 문화체육관광부 산하 공공기관인 한국문화예술교육진흥원이 설립되면서, 국민을 위한 문화예술 교육 수혜 환경 조성을 위한 문화예술 기관의 교육 프로그램 운영 및 개발, 전문인력 양성, 국제 교류, 학술사업 등이 본격화됐다. 실제로 2000년대 중반부터, 시각예술 분야의 공공기관인 국공립, 사립 미술관은 자체 교육 프로그램을 개발, 운영하면서 다양한 연령층을 대상으로 한 교육사업을 활발하게 진행했으며, 지금에 이르러 이러한 교육 프로그램 개발과 운영은 그 형식에 상관없이 기관과 단체의 운영과 공공성 실천[1]을 위한 선택

사항이 아닌, 하나의 필수 사항으로 손꼽힌다.

지난 15년을 되돌아보면 미술관을 비롯한 전시 공간은 단순히 전시를 보러 가는 공간이기보다, 감상도 하고, 무언가를 배우고, 정보를 습득하는 공간으로서 서서히 탈바꿈해왔다. 작가와의 대화, 도슨트[2]의 전시 설명, 에듀케이터[3]가 기획, 진행하는 교육 프로그램, 세미나, 워크숍, 이벤트, 심포지엄, 컨퍼런스 등 일정을 다 소화할 수 없을 정도로 프로그램이 풍부해진 요즘이다. 여기서 한 가지 질문이 떠오른다. 과연 이러한 많은 프로그램의 내용을 기록하고 공유하는 일이 가능할 것인가. 10여 년 전과 비교했을 때, 국내 미술계에서 접하는 프로그램, 즉 전시를 포함한 다양한 문화예술 프로그램과 행사는 분명 양적으로 증가했고 질적으로도 많이 향상된 것이 사실이다. 하지만 이러한 프로그램은 일회적 성격, 제한된 인원, 전문적인 아카이빙의 한계로 인해 오늘날처럼 디지털 환경으로 급속하게 변화한 사회 안에서도 여전히 문화적 소외층을 낳고, 적극적인 연구의 대상이 되기 어려우며, 후대의 잠재적인 이용자층을 확보하지 못하고 있다. 그렇다면 온라인 플랫폼은 과연, 그 해결책이 될 수 있을까?

미술관과 전시 기획, 미술 교육 분야에서 상대적으로 오랜 역사를 지닌 영국의 주요 문화예술 기관이 운영하는 온라인 플랫폼은 기관의 행보를 보여주는 단순 기록매체 이상으로 기능한다. 그들은 언제, 어디서, 어떤 목적으로 접근할지 모르는 수많은 온라인 유저들을 위해 심미적, 지적 만족도를 채워줄 문화 콘텐츠와 인터페이스를 개발하는 데 노력을 아끼지 않고 있다. 월드 와이드 웹의 시작이 1989년인 것을 고려했을 때, 지금의 많은 기관들이 선보이고 있는 온라인

플랫폼은 그리 길지 않은 웹의 역사에도 불구하고 단순한
기관 홍보 차원을 넘어서 플랫폼을 통해 기관의 설립과
운영 비전을 어떻게 실행할 수 있을지를 충분히 고민한
결과물이다. 웹을 통해 어떤 콘텐츠를 선보이고, 그것으로
어떤 가치를 전달하며, 지속적인 소통으로 다양한 형태의
관계를 어떻게 유지해나갈 것인가를 고민했을 이들 기관의
온라인 플랫폼은 정보의 바다 안에서도 기관의 정체성을
잃지 않고 공공의 가치를 실현해가기 위한 행보를 꾸준히
펼치고 있다. 문화와 예술은 온라인 플랫폼에서 어떻게 과거,
현재, 미래의 관객과 소통하며 공공의 가치를 실현하기 위해
개인과 지역, 사회와 어떻게 만나는가. 영국의 대표적인
기관들의 온라인 플랫폼과 프로젝트, 그리고 그들의 풍부한
미술 정보 데이터베이스를 바탕으로 한 교육 서비스 운영
사례를 통해 함께 살펴보자.[4]

1

공공미술
프로젝트과
교육
서비스

미술관이 아닌 일상의 공간,
공공장소에서 만나는 미술은 꽤
오랫동안 '공공미술'이라는 이름으로
인식되어왔다. 영국의 대표적인 공공미술
프로젝트인 '네번째 좌대 커미션 프로그램'과
'아트 온 더 언더그라운드'는 전통적인 의미의 공공미술이
지녀왔던 역사성, 고정성, 영원성, 기념비적 속성과
현대미술의 동시대성, 가변성, 일시성 등이 결합한
진행형의 프로젝트로서 영국의 대표적인 공공미술

프로젝트로 자리잡았다. 전통적인 형식을 유지하면서도, 현대적 의미로 재탄생을 시도하고 있는 두 프로젝트는 도시 공간 속에서 우연히 접하는 다양한 시각예술의 형식을 오랜 역사적 흐름 안에서 되돌아보고, 도시 공간과 장소의 의미, 현대미술의 새로운 시도에 대한 관심을 이끌어내기 위한 가장 효과적인 방법으로 교육을 그 중심에 두고 있다.

● '네번째 좌대 커미션 프로그램'의 학생 공모전을 위한 교사용 학습 자료

The Forth Plinth Schools Awards 'Teachers Resource'

▸ london.gov.uk/sites/default/files/teachers_resource_guide _fa_2.pdf

네번째 좌대 커미션 프로그램과 학생 공모전

네번째 좌대 커미션 프로그램은 오늘날 영국이 현대미술의 중심지임을 재확인시키는 대표적인 공공미술 프로그램 중 하나다. 프로그램의 본 전시, 후보작 전시와 더불어 도시의 공공미술에 대한 청소년들의 이해를 돕기 위해 런던 광역 행정처(The Greater London Authority, 이하 GLA)는 해마다 지역의 초중등학교 학생들을 대상으로 '네번째 좌대 학생 공모전'을 개최한다. 수상작은 런던 시청에서 일정 기간 전시된다. 여기서 주목할 것은 공공미술에 대한 학생들의 이해와 참여를 이끌어내기 위해 프로그램 추진위원회와 학교가 긴밀히 협업한다는 점이다. 협업을 위해 GLA와 추진위원회는 별도의 교육용 교재를 제작해 무료로 배포한다.

네번째 좌대 학생 공모전을 위한 교사용 학습 자료

네번째 좌대 학생 공모전을 위한 교사용 학습 자료는 공모전 참여를 희망하는 학생뿐만 아니라, 미술과 문화에 대한 어린이와 청소년의 이해를 돕기 위해 마련된 교육 자료다. 여기에는 네번째 좌대 프로그램에 대한 기본적인 소개를 비롯해, 발견하기(discover), 탐험하기(explore), 연결하기(connect) 등 3가지의 주요 활동을 중심으로 체계적이고 효과적인 학습법을 제시한다.

먼저, '발견하기' 섹션에서는 학생들이 직접 네번째 좌대에 대한 기초 지식을 습득하는 데 초점을 맞춘다. 학생들은 네번째 좌대 프로그램의 역사와 함께 현재 전시되고 있는 작품과 이전 작품에 대한 정보를 습득하고, 보다 넓은 차원에서는 좌대와 기념비의 의미, 공공의 장소가 지닌 역할과 의미, 장소 특정성의 개념, 장소 특정적 작업을 보여준 현대미술가 등에 대해 함께 토론하고 생각해보는 시간을 갖는다.

두번째로 '탐험하기' 섹션에서는 네번째 좌대에 전시된 작품을 포함해 트라팔가 광장에서 만나볼 수 있는 각종 조각상과 기념비, 그 밖에 도심 곳곳에서 만나는 공공미술을 직접 탐험하고, 그에 대한 대화의 시간을 거쳐 실제 모델링 작품을 만들어보기 전에 드로잉, 콜라주 등의 방식으로 작품을 구상해보는 활동이 이루어진다.

마지막 단계인 '연결하기' 섹션은 직접 작품을 만들어보는 단계로, 학생들은 2인 이상의 팀을 이뤄 작품의 주제와 의도를 잘 전달할 수 있는 재료, 기법을 선택해 가상의 작품을 완성한다. 학생들은 작품 사진을 찍고, 작품의 제목, 설명을 추가해 완성된 작품을 공모전에

출품할 수 있다. 이렇게 교재에 수록된 단계별 학습 내용은
공모전 출품 여부와 상관없이 별도의 미술 수업 자료로도
활용이 가능하다.

교육 자료로의 활용 방법은 전적으로 이용자의 자율적인
선택에 달려 있으며, 그 이용자 역시 교사, 학부모, 학생
등으로 다양하다. 이러한 학습 자료는 이용자의 편의와
자율적인 참여를 이끌어내기 위해 온라인으로 무료
배포되며, 체계적이고 전문적인 내용을 바탕으로 도시의
역사, 미술의 의미, 공공성 등의 주요 개념을 사회적, 역사적,
미학적, 교육적 맥락에서 자연스럽게 전달한다.

시사점

공공미술이라는 글자 그대로의 의미처럼, 공공의 영역에서
예술을 통해 진정한 의미의 공공성을 획득한다는 것은
말처럼 그리 쉬운 일은 아니다. 하지만 도시의 공공영역에서
현대미술의 역할을 되새겨보는 의미에서 네번째 좌대 커미션
프로그램이 시사하는 바는 매우 크다. 모호한 공공성의
의미를 좀더 구체적으로 파악하기 위해 지자체와 미술 전문
기관, 교육기관이 서로 협력하고, 시민들의 참여를 아우르는
다양한 프로그램과 온라인 채널을 마련하고, 지역의 미래를
이끌어갈 청소년들의 관심을 유도하기 위해 노력하는 것.
이렇게 미술이 온오프라인에서 자유롭게 접근이 가능한
공공의 문화 콘텐츠로서 시민들에 의해 소비되고, 시민들의
적극적인 관심을 통해 다시 그 의미를 생성하는 전 과정에
교육이 자리하고 있다.

세상과 마주하고, 공공미술이란 [기존]

● 아트 온 더 언더그라운드의 로고 탄생 100주년 기념전
학습 지침서

Art on the Underground '100 Years, 100 Artists, 100 Works
of Art – Learning Guide'

▸ art.tfl.gov.uk/file-uploads/master/aotu100-yearslearning-
guide.pdf

런던 언더그라운드 로고 탄생 100주년 기념전

1장에서 살펴보았듯이, 20세기 초반 런던 언더그라운드의
아이덴티티를 확립한 토털 디자인 전략은 대중교통에
대한 런던 시민들의 의식을 함양하고, 런던 언더그라운드
시스템을 세계적으로 널리 알리는 계기를 마련했다.
그중에서도 붉은색 원형 고리 모양에 막대 모양의 푸른색
글자판이 가로지르는 형태를 지닌 런던 언더그라운드의
로고 라운델은 1908년부터 지금까지 사랑받고 있는 런던의
대표적인 심볼 중 하나다. 런던의 지하철을 알리기 위해
고안된 이 원형 로고는 현재 런던 언더그라운드 외에도 버스
표지판, 도크랜드 경전철(Docklands Light Railway, DRL)
등 런던 시내의 모든 대중교통 수단을 알리는 상징으로
그 역할을 톡톡히 해내고 있다. 더욱이 2008년은 런던
언더그라운드의 로고 탄생 100주년을 맞이한 해였는데,
아트 온 더 언더그라운드(이하 AOU)는 이를 기념하기
위한 특별전으로 '100 Years, 100 Artists, 100 Works of
Art'를 기획해 또 한번 런던 언더그라운드의 정체성과
위상을 확인하는 자리를 마련했다. 이 전시에는 전 세계에서
활동하는 유명 작가 100인이 참여했으며, 이들은 런던
언더그라운드 원형 로고의 형태, 상징, 그에 대한

기억 등을 다양한 소재와 기법을 통해 재해석한 100점의
예술작품을 선보였다.

로고 탄생 100주년 기념전 학습 지침서

AOU는 '100 Years, 100 Artists, 100 Works of Art'전에
관한 관객의 이해를 돕는 지침서를 제공해 무료로 배포했다.
지침서는 학교뿐만 아니라, 가정 혹은 스터디 그룹 안에서
런던 언더그라운드의 역사와 특별전의 의미, 작품의 내용,
형식, 의도, 작가의 작품세계 등을 다각적으로 살펴볼 수
있는 유익한 내용으로 가득하다. 전시에 참여하는 작가
100명은 개개인의 개성을 잘 드러내는 저마다의 표현법으로
원형 로고를 각색, 응용한 다채로운 작품을 선보였는데,
지침서는 이것을 작가의 표현 방식에 따라 텍스트, 패턴,
그래픽, 일러스트레이션, 일상의 오브제 등 총 5개의
카테고리로 나눠 설명한다. 각각의 카테고리에는 그에
해당하는 개별 작가들의 작업세계와 작품의 특징, 의도를
이해하도록 유도하는 질문들과 간단하게 수행할 수 있는
창작활동 지침이 함께 명시되어 있다. 질문을 통해 작품의
형식적 특징을 꼼꼼히 살피고, 표현을 통해 나타난 작가의
생각을 함께 유추하며, 간단한 창작활동을 통해 재료의
성질, 표현과 의미 생성의 과정을 자연스럽게 터득한다.
지침서의 전반부는 AOU에 대한 소개와 원형 로고의 탄생
역사를 알기 쉽게 설명하며, 각 카테고리별 토론과 창작의
과정으로 이뤄진 중반부를 모두 마치면, 후반부는 전시에
대한 의미를 다시 한번 정리하면서 이러한 예술작품이
지하철이라는 공공의 장소에서 어떤 역할을 하는지, 어떤
모습이길 희망하는지 등 예술의 공공성에 대해 생각해볼 수

있는 질문으로 마무리된다. 이처럼 학습 지침서는 관객들이 이해하기 어려운 현대미술을 기획전의 주제 아래 알기 쉽게 설명하고, 이를 위해 다양한 정보를 잘 정리해 누구나 손쉽게 활용 가능하도록 되어 있다. AOU에서는 이 밖에도 런던의 지하철역에서 우연히 만나는 현대미술 프로젝트에 대한 시민들의 관심과 이해를 돕고자, 다양한 내용의 학습 자료를 홈페이지를 통해 무료로 제공하고 있다.

시사점

150년이 훌쩍 지난 오늘날에도 여전히 런던 언더그라운드가 주목받고 있는 이유 중의 하나는 그 자체로 역사적인 의미를 지니고 있을 뿐만 아니라, 동시대의 다양한 문화적 움직임을 포용하기 위해 양질의 프로젝트와 다채로운 시민 참여 프로그램을 개발하고 유통함으로써 공공영역의 문화적 수준을 한 단계 높여나가고 있기 때문이다. 아울러 프로그램을 주관하는 AOU는 이와 같은 문화 콘텐츠를 소비하는 시민들의 목소리에 적극적으로 귀를 기울이고, 내외부적으로 전문성을 갖춰나가면서 장기적인 안목으로 양질의 문화 콘텐츠가 일상에 자연스럽게 스며들 수 있도록 지속적인 노력을 펼치고 있다.

공공기관의
소장 자료를 활용한
교육 서비스

시각예술 작품의 공공성은 비단
전통적인 의미의 공공미술에만
국한되지 않는다. 온라인 플랫폼의
등장으로 작품은 물질적 속성에서 한 단계
나아가 비물질의 상태로 감상의 대상이 되기 시작했다.
이렇게 디지털 상태의 정보가 된 미술은 실물작품 그 자체를
보는 유사 경험[5]을 제공해 작품 감상을 위해 필요했던
물리적 접근과 이동을 용이하게 했으며, 작품 이미지와
정보의 자유로운 수집과 분류, 기록을 가능하게 하면서 보다
적극적인 감상의 대상이 되었다. 아트 UK(이하 Art UK)와
국립보존기록관(The National Archives)은 공공기관이
소장한 자료(작품과 기록)가 디지털 미디어 환경에서 교육
서비스를 통해 다시 환원되면서 어떻게 공공의 의미를
획득하는지 보여주는 대표적인 사례다.

● ART UK의 태거 프로젝트와 미술 탐정 프로젝트

ART UK's projects: 'Tagger' and 'Art Detective'

‣ artuk.org/participate/tag-artworks

‣ artuk.org/artdetective

공공기관 소장품의 온라인 데이터베이스 구축

Art UK는 영국의 퍼블릭 카탈로그 재단(The Public
Catalogue Foundation, 이하 PCF)이 운영하는 대규모
시각예술 디지털 아카이빙 및 데이터베이스 구축

프로젝트다.[6] PCF는 영국 전역의 공공기관에서 소장하고 있는 유화작품을 디지털 이미지로 전환하여 그에 대한 각종 정보를 온라인으로 제공함으로써 기관 내 소장품에 대한 일반인의 접근성을 높이는 것을 목적으로 이 프로젝트를 기획했다. 영국 전역의 공공기관을 일일이 방문하여 작품을 모두 볼 수도 없거니와, 방문이 제한적인 곳에 소장되어 있는 작품들은 더욱이 접근이 어렵다는 것을 인식한 것에서 시작된 야심찬 프로젝트다.

Art UK 작품 데이터베이스

2019년 현재 Art UK에는 영국의 공공기관이 소장하고 있는 유화작품 중 22만 점 이상이 데이터베이스로 구축되어 있다. 홈페이지를 방문하면, 이용자는 소장 작품에 대한 다양한 정보를 열람할 수 있다. 작품 한 점당 디지털 이미지는 물론이고, 작품 정보(작가명, 작품명, 작품 크기, 소장처, 소장 경로, 등록 번호, 작품 설명문), 소장처 정보(소장처의 위치, 지도, 일반인 공개 여부, 전시 여부, 문의처, 기관이 소장하고 있는 기타 작품수와 정보), 작가 정보(작가의 생년, 대표작 목록, 타 기관 소장품 연계 정보, 약력 및 소개문)가 제공된다. 모든 작품은 공통적으로 디지털 이미지 사용권과 저작권이 소개되어 있으며, 아트숍 링크를 통해 작품 이미지 프린트 등의 서비스를 제공받을 수 있다. 또한 작품을 소개하는 각각의 웹페이지에는 Art UK에서 진행하는 미술 탐정 프로젝트(Art Detective)와 태거 프로젝트(Tagger)가 연결되어 있다. 이 둘은 Art UK의 핵심 프로젝트이면서, Art UK와 PCF의 설립 취지를 가장 잘 드러내고 있는 지식 정보 기반의 온라인 교육 서비스이기도 하다.

태그를 통한 지속적인 작품 정보 수집과 구축

태거(Tagger, 꼬리표를 붙이는 사람, 여기서는 디지털
이미지에 정보를 다는 사람을 지칭) 프로젝트는 시민들의
적극적인 참여 프로그램으로 이뤄지는 온라인 작품 정보 수집
서비스로, 영국 옥스퍼드 대학의 시각 기하학 연구팀(Visual
Geometry Group, University of Oxford)의 이미지 인식
프로그램 개발을 통해 2011년 처음 시작되었다.

Art UK의 디지털 아카이브는 과거부터 현재까지 약
600년간의 시간 스펙트럼 안에 속해 있는 4만 명 이상의
작가들의 작품을 보유하고 있으며, 각각의 작품은 작가명,
작품명, 기관명의 카테고리 안에서 알파벳순으로 검색이
가능하다. Art UK 사이트에 별도로 마련된 웹페이지[7]에서
시민들은 사진으로 기록된 이미지 위에 직접 자신들의 지식
정보를 태깅(tagging)할 수 있다. 예를 들어 내셔널 갤러리에
소장되어 있는 빈센트 반 고흐의 <해바라기>(1888)의
경우를 살펴보자. 시민들은 그림을 감상하면서 화면 속에서
찾아볼 수 있는 이미지들의 명칭과 각종 정보, 가령 화병,
해바라기, 꽃, 노란색 등의 단어를 이미지 위에 직접
태깅한다. 간혹 같은 내용을 담은 태그가 이미 존재하면
미리 고안된 시스템을 통해 보다 정확한 정보를 선택하여
제공한다. 마치 위키피디아의 정보 시스템처럼, 누구나
자유롭게 그림에 대한 사실 정보(작품 속 이미지 및
당시의 시대상, 그림 속의 사건, 인물에 대한 정보 등)를
제공할 수 있으며, 이렇게 집적된 태그 정보는 다시 Art
UK의 홈페이지에서 검색 엔진의 검색어 정보로 활용된다.
디지털 이미지의 태그 정보를 바탕으로 이용자는 하나의
작품 정보에서 또다른 작품 정보로 이동하며, 작품 감상과

함께 폭넓은 지식과 정보를 경험할 수 있다. 참고로 이용자는
간단한 가입 절차를 통해 이미지 태깅에 참여할 수 있으며,
웹사이트는 프로젝트에 참여한 사람들의 기여도를 알리고
적극적인 참여를 유도하기 위한 다양한 정보도 함께
제공한다.

쌍방향 토론으로 올바른 지식과 정보 쌓기

2014년 시작된 미술 탐정(Art Detective, 작품에 대한
궁금증을 논증을 통해 풀어보는 행위를 은유적으로 표현한
명칭) 프로젝트는 미술이 온라인 채널을 통해 공공의
영역에서 자유롭게 이야기되고 정보가 공유되는 방식을 가장
잘 보여주는 Art UK의 핵심 프로젝트다.[8]
작품에 대한 보다 심도 있는 전문 지식과 교육적 정보를
전달하고자 추진된 이 사업은 이용자와 전문가가 함께
참여할 수 있는 온라인 서비스다. 앞서 설명한 태거
프로젝트가 작품에 대한 1차적인 정보를 함께 생산하는
방식이었다면, 미술 탐정 프로젝트는 작품에 대한 궁금증을
풀어나가면서 2, 3차적으로 지식과 정보를 유도하는
방식이다.
작품을 검색하면, 해당 페이지에서는 작품에 대한 궁금증을
주제로 토론을 제안하길 원하는지 물어본다. 토론 주제는
작가, 그림의 주제 혹은 그림 속 인물, 작품의 제작 시기,
재료, 화법, 기타 등의 카테고리 안에서 선정할 수 있으며,
제출된 질문의 내용을 포함하는 정식 토픽이 선정되면
토론방이 개설되고 토론을 이끌어갈 그룹의 리더가
정해진다. 대개 그룹의 리더는 이 프로젝트의 학술
자문을 맡고 있는 전문가들이며, 이들은 토론의

흐름이 잘 유지될 수 있도록 대화를 이끈다. 작품에 대한 올바른 정보와 지식을 수집, 공유하는 것이 목적인 만큼, 토론방에서의 답변은 신중하고 정확한 논거를 포함하는 것이 규칙이다. 토론의 주제는 Art UK에서 바로 답변될 수 있는 내용보다는, 많은 사람들의 의견을 모아 하나의 답을 완성할 만한 주제들이 선정된다. 즉, 공공기관에 소장된 작품은 기본적인 정보를 제외하고는 그림에 대한 구체적인 해설 정보가 부족하기 때문에, 전문가와 이용자가 마치 탐정처럼 한정적인 정보를 논증해나가면서 퍼즐 조각을 맞추듯이 작품에 대한 잃어버린 정보를 함께 채워나가는 것이다.

현재까지 미술 탐정 프로젝트 홈페이지에는 약 450개의 토론방이 개설되었다. 그중 약 60퍼센트가 토론 주제에 대한 결론을 얻고 완료되었으며, 나머지 40퍼센트에서는 구성원들의 토론이 이어지고 있다. 구성원으로는 해당 영역의 전문가 패널뿐 아니라, 작품에 관심이 있는 일반인도 참여할 수 있다. 토론의 내용은 그 자체로 그림을 바라보는 다양한 시각을 제공하고, 그림에 대한 수많은 인문학적 지식과 사실 정보를 전달한다는 점에서 이용자를 위한 직간접적인 교육 채널로 기능한다.

시사점

Art UK는 한 국가가 공공의 자산으로 소유하고 있는 작품에 대한 국민의 알 권리를 일깨우고, 다양한 서비스를 통해 공적 기재로서의 기관의 정체성을 확인시켜주는 대표적인 사례다. 디지털 아카이브 구축을 위해 한 기관이 그러한 업무를 전적으로 담당하기보다 이용자의 참여를 통해 공공성의 의미를 함께 생각하고 쌍방향으로 정보를 구축하는

일은 단순한 지식 정보 공유를 넘어서 사회의 의미, 사회
구성원의 역할, 세대 간의 소통 등 우리 사회에 필요한
다양한 가치를 생각해보게끔 만든다.

● 영국 국립보존기록관의 디지털 자료를 활용한 교육 서비스

The National Archives' educational services

‣ nationalarchives.gov.uk/education

공공기록의 보고, 영국 국립보존기록관

런던의 큐 가든 역 근방에 위치한 영국 국립보존기록관은
영국 정부에서 운영하는 공식 아카이브다. 법무부의
책임 운영 기관인 국립보존기록관은 효율적인 운영과
관리로 인해 250여 개의 정부 관할 부처와 공공단체의
주 자료원으로서의 역할을 수행해가고 있다. 이곳에는
1086년 영국의 왕 윌리엄 1세(재위 1066~1087)가 작성한
토지 조사부인 '둠즈데이 북(Domesday Book)'에서부터
현대식 공문서와 디지털 파일, 웹사이트 자료에 이르기까지
약 1천 1백만 종의 정부 기록 및 공공 기록들이 보존되어
있으며, 그 종류도 종이, 양피지, 전자기록, 웹사이트, 사진,
포스터, 지도, 드로잉과 그림 등으로 다양하다. 역사적으로
매우 중요한 가치를 지니면서 학계에 널리 알려진 자료들의
경우 모두 디지털화되어 있기 때문에 기본적으로는
웹사이트를 통해 검색이 가능하며, 그 외 일반적인
기록물들의 경우 직접 방문을 통해 열람이 가능하다. 직접
방문해 기록물의 원본을 확인할 경우, 간단한 등록
절차를 통해 우선 열람권(reader's ticket)을

발행받아야 하는 것을 원칙으로 한다.

디지털 자료와 교육 서비스

일반적으로 국립보존기록관에서 관리하는 기록물은 영국의
정치, 경제, 사회, 문화 전반에 관련한 다양한 정보를 수록한
중요한 자료들이다. 정부 기관의 주요 기록물이라고 해 다소
괴리감이 느껴질지 모르나, 거주지의 변화 모습이나 가문의
역사, 지역의 생활상에 대해 관심 있는 시민이나 특정 주제에
관한 연구를 진행하는 학생, 연구자에게는 더할 나위 없이
좋은 정보의 천국이라 할 수 있다. 이곳의 가장 눈에 띄는
점은 방대한 양의 아카이브가 디지털화되어 그것을 교육용
자료로 적극 활용하고 있다는 점이다. 국립보존기록관에서는
기본적으로 디지털로 변환된 원본 자료를 중세부터 현재까지
약 8개의 시기(중세, 전근대, 산업혁명기, 빅토리아시대,
20세기 초반, 양차 세계대전의 전간기, 제2차세계대전 시기,
전후 및 현재)로 구분해 각각의 시기별로 중요한 주제들을
이용자를 위한 기초 학습 자료로 제공하고 있다. 참고로
이러한 학습 자료는 텍스트, 이미지, 삽화 등을 포함하는
다양한 시각 이미지를 포함한다.

교사, 학생, 전문가를 위한 맞춤형 교육 서비스

국립보존기록관의 가치는 자료의 열람뿐만 아니라 이곳이
제공하는 다양한 맞춤형 서비스로 인해 더욱 빛을 발한다.
이곳은 교사, 학생, 일반인, 전문가를 대상으로 디지털
자료를 활용한 교육 자료를 제공한다. 먼저 교사들을 위한
교육 서비스다. 국립보존기록관 웹페이지는 기관의 소장
자료를 이용해 역사에 대한 학생들의 이해를 돕는 방법으로

교사들을 위한 5가지 단계별 학습법(Key stage 1~5)을
제안한다. 학생들의 연령에 따라 학습 단계가 구분되며,
각 단계별로 교습법과 학습 자료가 체계적으로 준비되어
있다. 1단계는 5~7세를 대상으로 한 10개의 자료, 2단계는
7~11세를 대상으로 한 74개의 자료, 3단계는 11~14세를
대상으로 한 138개의 자료, 4단계는 14~16세를 대상으로 한
99개의 자료, 마지막으로 5단계는 16~18세를 대상으로
한 52개의 자료가 준비되어 있으며, 이 모두는 온라인에서
열람과 다운로드가 가능하다. 제시된 자료는 토론, 게임,
워크숍 등 다양한 학습법을 통해 소개되며, 실제 학교
교실에서 바로 적용해 가르칠 수 있도록 구성되어 있다.
두번째로 학생들을 위한 교육 서비스다. 기본적으로 학생을
대상으로 한 교육 서비스는 학생들 스스로 국립보존기록관을
방문해 자료를 열람하는 방법에서부터 온라인 카탈로그를
활용해 리서치를 하는 방법까지 온오프라인의 자료 검색
방식을 제안한다. 무엇보다 이러한 자료를 바탕으로
에세이를 쓰는 법은 물론, 목표로 하는 주제를 찾아
리서치하는 법, 시험 공부를 위한 준비 등 자율적인
자기주도적 학습법을 터득해나갈 수 있는 방법을 세부적으로
설명한다. 또한 과제로도 활용될 수 있도록 시기별로
생각해봐야 할 주제들을 질문 형식으로 제공하고, 그에 대한
관련 내용들을 링크를 통해 학생 스스로가 자료를 직접 찾아
공부할 수 있는 환경을 제공한다.
학생과 교사뿐만 아니라 이곳에서는 전문가 양성을 위한
교육 서비스를 별도로 제공한다. 정보 관리(Information
Management)와 관련한 기초 정보와, 공공기관이
자료의 제작에서부터 보존까지 알아두어야 할

기본 지침, 정보관리 및 정보 보증과 관련한 전문
교육과정을 제공해 아키비스트, 특별 소장 자료를 관리하는
사서, 정보관리사, 보존가 등 공공의 영역에서 활동하는
전문가들이 기록물을 효율적으로 관리할 수 있도록
돕고 있다.[9]

디지털 학습 자료로 운영되는 화상회의와 가상 교실

온라인상에서 제공되는 교육 서비스는 디지털 자료와 단계별
학습법 제공에만 그치는 것이 아니다. 국립보존기록관은
런던 도심에 방문해야 하는 수고를 감안하는 것이
부담스러운 사람들을 위해 온라인 카탈로그 열람 서비스
외에 화상회의(Videoconference)와 가상 교실(Virtual
Classroom) 서비스를 제공한다. 학생들은 온라인에
개설된 가상 교실 안에서 국립보존기록관의 교육 담당자와
실시간으로 학습한다. 가상의 학습 공간에서 학생과
지도교사는 함께 디지털 자료를 열람하고 탐구하며,
자료에 대한 각주 달기, 마이크와 실시간 채팅을
이용한 질의응답 시간을 갖는다. 또한 성우나 연기자의
목소리로 구현된 디지털 사운드 자료를 팟캐스트를 통해
수신할 수 있다. 교육계 종사자 및 석사과정 이상의 학생들은
국립보존기록관에서 제공하는 전문가 양성과정(Professional
Development)에 참여해 해당 분야의 전문적 지식과 실무
경험도 쌓을 수 있다.

실물 자료와 디지털 자료를 결합한 기획전

한편 국립보존기록관에서는 건물 내에 별도의 갤러리 공간을
두어 기념할 만한 역사적 사건이나 시의성을 지닌 주제를

다룬 특별전을 개최한다. 2012년 12월에 재개관한 키퍼스
갤러리(The Keeper's Gallery)에서는 초기 기록 문서들을
정기적으로 전시하거나, 국립보존기록관의 아카이브를
이용해 특별 기획전을 개최하고 있다. 실물 자료를
전시하는 것 외에도 건물 곳곳에 모니터를 설치해 인물,
장소, 사건 등 재미있는 주제별로 정리된 디지털 자료 영상을
상영하는 것도 간접 전시와 교육의 한 형태를 보여준다.

시사점

이처럼 국립보존기록관은 영국을 가장 잘 이해할 수 있는
교육기관이자 과거의 사회적, 역사적, 문화적 유산을
간직한 박물관이며, 과거를 통해 현재를 이해하고 미래를
만들어가는 영국의 대표적인 공공기관으로 자리매김했다.
영국의 주요 문화예술 기관에서 운영하고 있는 아카이브도
국립보존기록관의 정보관리 기준을 따르면서 별도의
협력망을 구축해 전문적인 연구활동을 펼쳐나가고 있다.
그러한 점에서 영국의 대표적인 아카이브라 할 수 있는
국립보존기록관의 다양한 활동을 구체적으로 살펴보는 일은
아카이브와 공적 서비스의 중요성과 의의를 전반적으로
이해하는 데 도움이 될 수 있다.

온라인
아카이브와
교육
서비스

시각예술 온라인 아카이브에 대한 논의는
국내에서도 지난 10여 년간 가장 많이
논의됐던 이슈 중 하나다. 물론 지금도
아트 아카이브의 구축과 활용의 문제는 꺼지지
않는 불씨처럼 미술계의 주요 과제 중 하나로
손꼽힌다. 아트 아카이브의 중요성과 필요성은 예전에 비해
폭넓은 공감대가 형성된 편이지만, 국내 아트 아카이브
컬렉션의 규모나 전문인력과 공간의 운영 상황을 놓고 보면
이제 막 걸음마 단계에 진입한 상황이다. 테이트 리서치
센터(Tate Research Centre)와 국제시각예술연구소(Institute
of International Visual Arts)는 오랜 기간 축적된 미술 정보와
각종 기록을 토대로 현대미술과 관련된 다양한 프로그램과
프로젝트를 개발하고 있는 대표적인 기관이다. 흔히
아카이브는 더이상 사용되지 않고 보존되는 기록물이라고
생각하지만 이것이 디지털 환경에서는 끊임없이 서로
연결되고, 검색을 통해 확장되며, 자유롭게 수집, 분류, 분석,
해석되면서 그 자체로 학습과 배움의 대상이자 교육과정을
수행하는 매체가 된다. 온라인 아카이브와 함께 수용자
중심의 맞춤형 학습 자료를 온라인상에서 체계적으로 배포,
관리하고, 소셜 미디어 채널을 활용해 다양한 시청각 자료를
적극적으로 생산, 배포하는 활동도 두 기관의 웹사이트가
일종의 교육적 활동이 일어나는 장소로서 기능한다는 사실을
잘 보여준다.

테이트 리서치 센터

Tate Research Centre

▸ tate.org.uk/research/research-centres

테이트 리서치 센터는 시각예술에 관한 리서치와 소장품
관리에 관한 전문 지식을 조사, 연구하는 부서로서
테이트에서 진행되는 전시, 학술, 교육, 소장품 관리,
보존, 교육에 이르는 전 영역에 있어서 구심점 역할을
수행하는 곳이다. 리서치 센터는 소장품의 수집, 관리,
보존뿐만 아니라, 작품에 관한 해석, 학술지 출간, 전시
개발과 디스플레이 방법 고안 등 테이트에서 행해지는 주요
활동들의 근간을 이룬다. 리서치 센터에서 진행되는 모든
활동은 테이트의 소장품을 주제로 한 동시대 학자 및 연구자,
학생 들의 참신한 연구, 조사활동(Tate Research Project)을
지원함으로써 이뤄진다. 흥미로운 사실 중 하나는 이러한
조사 연구활동이 단순히 미술사 연구에 국한되는 것이
아니라, 예술작품을 통해 알게 된 동시대의 문화, 기술의
발전과정, 보존과학, 문화이론과 문화 정책, 교육과 박물관
및 미술관학에 관련된 제반 내용을 포함한다는 것이다. 또한
리서치 프로젝트는 관련 대학과의 긴밀한 협력관계를 통해
이뤄지고, 프로젝트의 성격에 따라 관련 기관이나 재단의
후원이 뒷받침된다.

리서치 프로젝트와 미술관 프로그램의 연계 운용

테이트에서는 전시가 준비, 개최, 종료되는

97

시점에서 필요한 학술적 연구뿐만 아니라, 동시대 미술관이 직면하고 있는 과제와 각종 프로그램에 연관된 다양한 연구 사업이 꾸준히 진행된다. 각 리서치 프로젝트는 평균적으로 짧게는 3개월, 길게는 3년 이상의 기간 동안 이뤄지며 모든 연구 실적과 관련 내용은 전시를 위한 학예 연구 데이터로 사용되는 것은 물론이고, 테이트에서 이뤄지고 있는 심포지엄, 강연회, 테이트 채널과 오디오, 비디오 파일을 기반으로 한 팟캐스트, 온라인 강의, 워크숍, 각종 토크 프로그램을 통해 공유된다. 다양한 리서치 프로젝트와 미술관 프로그램의 연계 운용 사례는 리서치가 미술관의 운영과 문화예술 콘텐츠 개발에 얼마나 중요한 역할을 하는지 알려준다.

테이트 페이퍼
Tate Paper

▸ tate.org.uk/research/publications/tate-papers/about

테이트의 소장품을 소재로 하여 미술이론, 문화이론, 보존과학, 관람객 연구에 이르기까지 장기간의 리서치 활동을 통해 얻은 결과물은 온오프라인에서 다양한 형태로 기록되어 현대미술 전반에 관한 여러 정보를 얻고자 하는 이용자에게 무료로 제공된다. 그중 가장 대표적인 테이트 페이퍼는 테이트에서 정기적으로 발행하는 온라인 학술지다. 테이트 페이퍼는 영국의 현대미술을 포함한 오늘날의 국제 미술 동향과 미술관 실무와 관련한 주제를 다룬다. 학술지의 주제는 대개 테이트의 소장품과 전시, 기타 모든 프로그램과 연관이 있지만, 그와 상관없이 학술적인 연구 가치가 있는 동시대 미술작품과 미술관에 관한 자유 연구

주제도 다뤄질 수 있다. 학술지에 실린 연구 결과물의 학문적 수준과 전문성을 일관되게 유지하기 위해서 테이트 페이퍼는 관련 분야의 대학교수 및 박사급 연구자, 테이트의 분야별 전문가로 이뤄진 학술자문위원회를 두어 연구물을 심사한다. 테이트 페이퍼는 매년 두 번, 봄·가을에 맞춰 온라인으로 발행되며, 저널에 등재되어 있는 글은 부다페스트 오픈 액세스 이니셔티브의 원칙에 따라 온라인상에서 자유롭게 이용 가능하다.

테이트 채널

Tate on You Tube

‣ **youtube.com/user/tate**

 Tate Talk

 ‣ **youtube.com/channel/UCxtgEIN3xuAGy730NFw EOUA/featured?disable_polymer=1**

 Tate Kids

 ‣ **youtube.com/channel/UCYvsK26rzlH5F_ slBmlwQbw**

테이트는 시청각 자료로 구성된 디지털 아카이브를 동영상 공유 서비스인 유튜브 채널을 통해 공개함으로써 기관이 지닌 지정학적, 물리적 한계를 넘어 미술에 대한 인식을 넓히는 방법을 적극적으로 강구해왔다. 테이트는 유튜브 계정에 총 3개의 채널(Tate, Tate Talks, Tate Kids)을 운영하고 있다. 먼저 테이트 채널은 동영상을 소주제로 분류해 소개하는데, 테이트에서 열리는 전시 정보('What's on Now at Tate'), 작가와 작품에 관한 지식('Tate Shots' 'Artist Cities'), 창작과 관리에 관한

기술과 방법('How to'), 작품을 감상하는 관객의 시선을
여러 각도에서 포착하여 전달('Why I Love' 'Fresh
Perspectives')하는 등 미술과 관련한 순수 감상, 지식과
정보의 습득, 관련 분야에 대한 이해, 미술의 가치와 의미,
역할의 문제를 동영상으로 알기 쉽게 전달한다. 테이트 토크
채널은 비교적 긴 시간 동안 진행되는 전시 연계 아티스트
토크를 처음부터 끝까지 다시 볼 수 있도록 공개하고
있으며, 테이트 키즈 채널에는 현대미술에 관한 이해를 돕는
애니메이션, 프로그램 트레일러 등 아이들의 눈높이에 맞춘
쉬운 내용으로 호기심을 자극하는 재미있는 영상 콘텐츠가
소개되어 있다.

테이트 컬렉션의 온라인 데이터베이스
Tate Collection
▸ **tate.org.uk/collection**

테이트의 소장품(Tate Collection)은 테이트 웹사이트에서
검색이 가능하다. 여기서 하나의 작품에 대해 제공하는
온라인 정보의 양과 질적인 수준에 주목할 필요가 있다.
테이트 홈페이지의 '작품과 작가(Art & Artists)'는 소장품에
대한 정보를 살펴볼 수 있는 메뉴다. 이곳에서 작가를
검색하면 웹페이지에는 작가의 약력, 테이트에 소장중인
작가의 작품 목록 및 정보, 작가를 주제로 한 작품 및
자료(artist as subject), 인물에 관한 시청각 자료(film and
audio), 관련 용어 및 해설(features), 기타 추천 정보(you
might like)가 제공된다. 또한 작품을 검색하면 작품이
전시되었을 당시 작품 캡션에 기재된 설명문(display
caption), 작품의 전시 및 출판물 수록 이력(catalogue

세상과 공유하여 얻으려고 연결되기

entry), 현재 소장품의 전시 상황, 작품과 관련한 연관 검색어(explore), 기타 추천 정보(you might like)가 제시된다.

작가의 이름이나 작품의 제목을 검색하면 작품 혹은 작가가 속해 있는 미술사조, 작품의 주제, 형식, 작가가 속한 미술운동 등 다양한 연관 검색어가 함께 제시되며, 그에 대한 자세한 정보를 얻을 수 있는 구조다. 즉, 작품과 작가에 대한 기본 정보뿐 아니라, 그것이 전시된 시기와 장소, 작품의 주제, 구성, 형식에 따른 세부 카테고리가 관련 용어와 함께 정리, 분류되어 있다. 각 용어는 웹에서 태그를 통한 검색어로 기능하며 유사 작품, 관련 작가에 대한 정보를 한눈에 살펴볼 수 있도록 구성되어 있다. 이러한 테이트 소장품의 온라인 데이터베이스는 앞서 소개한 테이트 페이퍼와도 온라인으로 연결되어 있다. 테이트에서 마련한 온라인 데이터베이스는 테이트의 다양한 프로그램, 온라인 출판물, 교육 자료 개발의 출발점이기도 하다.

교사와 학생, 어린이를 위한 맞춤형 교육 자료

Teacher Resource Notes
▸ **tate.org.uk/search?q=teacher+resource+notes**

Student Resources
▸ **tate.org.uk/search?q=student+resource**

Tate Kids
▸ **tate.org.uk/kids**

테이트는 이러한 방대한 양의 학술 자료 및 소장품 데이터베이스를 토대로 교사를 위한 지도법(Teacher Resource Notes)과 학생을 위한 학습

자료(Student Resources)를 무료로 제공한다. 또한 앞서
국립보존기록관에서 살펴본 교사용 단계별 학습 지침서와
같이 작품, 작가에 대한 단계별 학습 자료를 무료로
열람할 수 있다. 소장품 데이터베이스 자체로서도 학생을
위한 충분한 온라인 학습용 자료가 되지만, 테이트는 작가,
학교, 교사와의 협업을 통해 작품 감상을 위한 학습지를
개발해 온라인에 공개하고 있다. 'C is for Cyborg' 'M is for
Matisse'처럼 알파벳문자 게임 방식에 따라 다양한 주제를
다룬 학습지는 전시장을 실제로 방문하거나, 온라인상에서
작품을 감상할 때 생각해볼 다양한 관점, 가치, 생각, 의견을
펼쳐볼 수 있는 간단한 질문들로 구성되어 있다.

테이트 키즈는 영유아 및 저학년 아이들을 위해 마련된
별도의 웹사이트다. 이곳에서는 만들기, 게임과 퀴즈,
탐험하기 3가지 방식에 따라 아이들이 미술을 직접
체험하고 즐기며 감상할 수 있는 다양한 자료가 업로드되어
있다. 이곳은 아이들의 눈높이에서 바라봤을 때, 미술은
이해의 대상이기보다 그 자체로 즐거움일 수 있다는 것을
자연스럽게 느끼게 해줄 프로그램으로 가득차 있다.

시사점

테이트의 리서치 센터와 온라인 아카이브는 미술관 자료를
단순히 수집, 축적하는 데 그치지 않고, 그것을 다양한
인문학적 관점에서 재조명하고 그 결과물들을 다시 하나의
온오프라인상의 문화 콘텐츠로 개발해낸다. 소장품을
감상하는 방식도 오프라인상의 실물 감상에만 한정하지
않고, 웹페이지, SNS 채널을 통해 다채로운 방식으로
제안한다. 이미지를 전달하는 다양한 기술과 매체가

변화함에 따라, 그것을 감상하는 이용자의 인지 방식, 문화
소비 방식, 감상의 형태 등을 발 빠르게 연구하고 그에 대한
대응책을 찾고자 고민한 결과다.

● 국제시각예술연구소 이니바의 학습 자료 및 문헌 목록 제공
서비스

Iniva 'Learning Resources' & 'Bibliography'

‣ iniva.org/wp-content/uploads/2017/03/exhibition_notes_
for_teachersfinalam_0.pdf

국제시각예술연구소, 이니바

1994년 설립된 국제시각예술연구소(Institute of
International Visual Arts, 이하 이니바)는 시각예술을
매개로 국제사회의 정치, 사회, 경제, 문화적 담론들을
가장 활발하게 이끌어내고 있는 영국의 대표적인 비영리
학술 기관이다. 이곳은 다양한 문화, 사회 주체들에 의해
운영되고 있는데, 기본적으로 작가, 큐레이터, 영화 제작자,
언론인, 교육 기획자 등으로 구성된 이사회에 의해 운영되며
재정적으로는 영국예술위원회의 지원을 받고 있다. 아울러
프로젝트별로 주요 문화예술 기관 및 단체, 지자체, 학교,
문화 재단 등과 협력을 맺어 전문적인 활동을 펼쳐나간다.

리빙턴 플레이스

이니바가 제공하는 교육 서비스를 살펴보기 전에, 우선
이니바가 위치한 리빙턴 플레이스(Rivington Place)에
대해 간략하게 살펴보자. 2007년에 문을 연

리빙턴 플레이스는 런던 동부의 문화 중심지로 각광받고
있는 쇼디치 지역의 중심가에 세워진 문화 공간이다. 이곳은
시각예술의 문화적 다양성을 알리기 위해 설립되었으며,
템스강변에 위치한 헤이워드 갤러리에 이어 두번째로
문을 연 공립 갤러리이기도 하다. 이니바와 함께 비영리
사진예술 전문단체인 오토그라프 에이비피(Autograph ABP,
'Association of Black Photographers'라고도 알려진 단체)도
이곳에 거점을 두고 있다.

리빙턴 플레이스는 갤러리와 교육 공간, 스튜어트 홀
도서관과 각종 회의실과 카페를 갖추고 있으며, 런던 동부
지역민들의 문화시설 및 회의 공간으로도 활용되고 있다.
그중 이니바의 아카이브와 각종 문화예술 자료를 소장하고
있는 스튜어트 홀 도서관은 풍부한 소장 자료와 다채로운
교육 프로그램, 리서치 프로젝트를 통해 문화예술 콘텐츠를
생산하는 전문가들과 학자, 학생들에게 가장 인기 있는
시설로 자리잡았다.

문화적 불균형을 해소하기 위한 이니바의 노력

이니바는 비유럽권 국가들에서 목격되는 최신의 정치,
문화, 사회적 이슈들에 주목하고 이를 전시와 교육, 워크숍
등의 활동을 통해 다룬다. 이러한 활동은 기본적으로 기존
시각예술계가 내포하고 있는 위계질서에 문제의식을
제기하는 것에서 출발한다. 이니바는 서구 중심의 문화적
불균형을 해소하기 위해 균등한 시각 속에서 문화적 차이를
인정하고 이해할 수 있는 소통의 채널을 열어두고 있으며,
이를 실제로 지역민과의 활발한 교류 프로그램을 통해
실천해나가고 있다. 시각예술 연구 역시, 작가의 작품에

초점을 맞춘 연구가 아니라 작가의 작품을 그것이 생성된
정치, 문화, 사회적 배경 안에서 이해하기 위한 여러 활동을
함께 기획해 다각적으로 접근한다. 참고로 이니바에서
진행되는 모든 프로그램은 일회적 성격에 그치지 않고 각기
다른 형식의 프로그램이 하나의 주제 안에 서로 연결되는
중장기 프로젝트의 형식을 취한다. 프로젝트는 대개 3년간
진행되는데, 그 기간 동안 전시, 강좌, 워크숍, 리서치,
토크가 단계별로 이뤄지는 형식을 취하며 이 과정에서
나오는 모든 결과물들은 이니바 아카이브를 통해 기록,
보관된다.

스튜어트 홀 도서관과 이니바 아카이브

앞서 리빙턴 플레이스의 공공시설로 소개한 스튜어트 홀
도서관은 이니바의 모든 활동이 기록된 아카이브와 시각예술
전문 자료들을 보유한 전문 기관이다. 스튜어트 홀 도서관은
다양한 국가의 동시대 시각예술을 통해 문화의 다양성을
인식하고자 하는 이니바의 활동 취지처럼, 아프리카, 아시아,
라틴아메리카와 다국적 문화 배경을 지닌 영국의 작가들의
작품에 초점을 맞춘 자료들로 구성되어 있다. 이러한 주제에
초점을 맞춘 1만 권 이상의 전시 도록과 단행본, 140여 종
이상의 정기간행물, 희귀 자료가 소장되어 있으며, 각각의
자료들은 정치, 문화, 젠더, 미디어이론과 같은 범주를
다루고 있다.

스튜어트 홀 도서관이 소장하고 있는 이니바 아카이브는
이니바에서 진행한 모든 프로젝트 및 프로그램 관련
자료들을 말한다. 여기에는 프로그램에 대한 내용뿐만
아니라, 프로그램에 참여한 작가, 전문가, 전시

공간에 대한 정보들이 알파벳 순서로 정리되어 있다.
이니바의 모든 활동은 저마다의 형식, 내용적 차별성을
유지하면서도 서로 모세혈관처럼 밀접하게 연관되어 있는
것을 특징으로 한다. 실제로 이니바 홈페이지에서 각각의
활동들을 검색하면 활동에 대한 기본적인 내용과 함께 관련
프로그램들이 최소 2, 3개씩 연결되어 있는 것을 볼 수
있다. 또한 각각의 프로그램은 진행 방식에 상관없이 사진,
영상 등으로 자료화되어 이니바 아카이브에 보관되며, 관련
주제를 연구하는 작가, 학생, 학자, 전문가들에 의해 연구
자료로 활용된다.

창의적 학습을 위한 이니바의 교육 서비스

이니바는 시각예술 전문 기관이기도 하지만 동시에 전문
교육기관으로서의 역할도 수행한다. 이니바 창의 학습(Iniva
Creative Learning, ICL)은 현대미술이 우리의 삶과 세계를
이해하는 데 중요한 역할을 한다는 전제 아래, 교사, 미술
심리 상담사, 에듀케이터, 학부모를 대상으로 미술을 매개로
한 다양한 교육 프로그램을 기획하고 관련 자료를 개발,
배포하는 데 집중한다.
이곳에서 개발되는 모든 프로그램은 단순히 미술작품에 대한
이해에 그치지 않고 예술을 매개로 감정지수를 개발하고
창의력을 키우며 정체성을 탐구하는 것을 목적으로 한다.
이를 위해 이니바는 학교와 미술교육 및 미술 치료 관련
기관과 협력해 교재를 개발하거나, 시민과 지역공동체를
위한 중장기 교육 프로그램을 기획, 진행한다. 또한 관련
자료는 이니바의 홈페이지에서 무료로 다운로드받거나
유료로 구입이 가능하다.

이니바 홈페이지의 '학습 자료' 코너에서는 기관에서
진행한 워크숍, 컨퍼런스, 작가 연계 프로그램과 관련한
자료와 다양한 사례 연구, 소논문, 활동지 등을 무료로
다운로드받아 볼 수 있다. 그 안에는 프로그램에 대한 기본
소개와 이것을 학습용 자료로 사용할 경우의 지도법, 특징,
주의점 등이 잘 명시되어 있다. 이와 함께 이니바와 미술
심리 치료 및 교육 기관인 'A Space'[10]가 공동으로 개발한
감성 학습 카드(Emotional Learning Cards, 이하 ELC)
세트는 교사와 학부모, 아이 들 모두가 함께할 수 있는
교육용 워크숍 교재다. 여기에는 30점의 현대미술 작품
이미지와 작품에 대한 코멘트, 함께 이야기해볼 주제와
질문이 수록되어 있으며, 그 내용은 가치관, 관계, 리더십,
감정, 공존, 정체성 등 개인과 개인, 개인과 사회의 관계
안에서 성장하는 아이들이 생각해봐야 할 문제들로 짜임새
있게 구성되어 있다. 이러한 주제를 알기 쉽게 전달하기 위해
ELC는 현대미술 작가들의 작품 이미지를 적극 활용하며,
주제 전체를 한 작가의 작품세계를 통해 전달하거나
여러 작가들의 작품들에서 발견되는 공통점과 특징을
일목요연하게 정리해 주제와 연결시키기도 한다. 다양한
분야에서 활동하는 전문가의 참여와 현대미술 작가들의 작품
이미지로 구성된 ELC는 이니바 홈페이지에서 유료로 구입이
가능하다. 이니바의 주요 프로젝트를 단행본으로 엮은
서적도 온오프라인을 통해 구매가 가능하다.

그룹 토론과 추천 도서 리스트 제공 서비스

자료를 적극적으로 활용하는 것은 자료의
보존만큼이나 중요하다. 이니바는 스튜어트 홀

도서관 아카이브 자료에 기초한 정기적인 행사인 토요
독서 토론회(Saturday Reading Group)를 개최하고,
기관에서 진행한 모든 프로젝트의 참고문헌 목록(A selected
bibliography of materials in the Stuart Hall Library)을
일반에 공개한다. 도서관이 보유한 자료를 지속적으로 해석,
공유할 수 있는 구체적인 방안들을 모색해 해당 주제에
관심 있는 이들이 아카이브를 보다 자발적이고 적극적으로
활용할 수 있도록 유도해내는 것이다.

먼저 토요 독서 토론회는 이니바의 프로젝트와 연계해 해당
분야 작가, 이론가 혹은 연구자와 함께 관련 자료를 탐독하고
그에 관한 의견을 함께 나누는 행사다. 토론은 별도의 예약을
통해 무료로 참여할 수 있으며 참여자들은 행사가 끝난 이후
자연스럽게 연관 자료를 검색, 열람할 수 있다.

이니바 아카이브에서 제공하는 참고문헌 목록은 관련
연구자들의 리서치의 폭을 확장해나갈 수 있는 1차적인
자료이자 전문성이 담보된 학술 자료로서의 가치를 지닌다.
특히 이니바에서 진행하는 프로젝트의 경우 다양한 국가에서
이뤄지고 있는 동시대 이슈들을 시각예술과 인문사회학의
연관성상에서 깊이 있게 다루고 있기 때문에, 이곳을 통해
제공되는 자료의 목록은 미술의 범주 안에만 국한될 수 있는
자료 검색의 한계점을 효과적으로 보완하는 데 많은 도움을
줄 수 있다.

이밖에도 이니바는 홈페이지를 통해 '인물 디렉토리(People
Directory)'를 별도로 제공한다. 인물 디렉토리는 1994년
개관 이후 이니바의 프로그램에 참여한 각국의 작가,
큐레이터, 이론가, 저자 등의 정보를 한눈에 볼 수 있게
정리해놓은 자료다. 이처럼 이니바의 모든 활동은 활동

주체별, 프로그램의 진행 시기별, 프로젝트 이름별로 모두
검색이 가능하며 온라인상에서 관련 자료를 자유롭게
열람할 수 있다.

시사점

이니바의 활동은 지역의 문화적 불균형을 해소하고자 한
정부 차원의 노력이 구체적인 문화 공간 설립과 지속적인
운영 지원을 통해 이뤄지고 있다는 점, 예술을 위한 예술이
아니라 결국 우리가 살고 있는 사회를 좀더 잘 이해하고 그에
대한 비판적인 시각을 기르는 데 시각예술이 왜 필요한지를
장기적인 프로젝트를 통해 서서히 일깨우고 있다는 점,
지역과의 긴밀한 연계활동 속에서 프로젝트의 구체적인
실현 방안을 모색하고 있다는 점, 이 모든 프로젝트와 관련한
정보와 지식, 자료가 자유롭게 공유되어 건강한 담론을
이루면서 제2, 제3의 프로젝트와 연구활동을 잠재적으로
이끌어낸다는 점 등의 의미를 지닌다.

4

나가며 지금까지 전형적인 공공미술 프로그램을
유지하면서도 개인과 사회의 생각을
적극적으로 수용하고, 변화하는 미술의 흐름을 담아내는
노력(네번째 좌대 커미션 프로그램과 AOU), 공공재로서의
기관의 소장품이 다시 사회를 위한 소중한 정보와 지식으로
환원될 수 있는 방식을 부지런히 모색하는 노력(Art
UK와 영국 국립보존기록관), 온오프라인 활동 간의

균형을 유지하면서 온라인 플랫폼을 매개로 하나의 전문
교육기관의 역할을 수행하는 노력(테이트 리서치 센터와
이니바) 등 교육 서비스를 통해 미술에 대한 감상과 지식,
정보를 전하는 기관들의 다양한 활동을 간략하게 살펴봤다.
예술을 단순한 심미적 대상으로 바라보기보다는 지역, 사회,
문화, 역사, 정치, 환경 등의 맥락에서 보다 다양한 시각으로
바라볼 수 있도록 동기를 부여하는 이러한 노력은 사회와
격리되지 않고 적극적으로 사회와 연결되어 그 안에서
공공의 가치를 실현하는 것, 즉 '사회 참여 혹은 사회와
연결되기(Social Engagement)'를 궁극적으로 지향한다.
여기에 온라인 환경으로의 변화와 사용자 중심의 인터페이스
개발은 기관의 교육 서비스 활동을 촉진하고 사회와의 연결
방식도 쉽고 빠르게 발전시키고 있다.
문화예술 기관이 지닌 사회 참여의 의미와 가치가 과거의
유산을 통해 현재를 이해하고 미래를 준비하는 구체적인
활동 안에서 실현될 수 있다고 할 때, 지금까지의 활동을
체계적으로 관리해 거대한 데이터베이스로 축적하고 이것을
현재 진행형의 교육 서비스와 미래 지향적인 프로젝트로
실천하고 있는 이들 기관의 노력은 오늘날 세상과 공유하고
배움으로 연결되길 희망하는 미술계의 크고 작은 움직임들이
생각해봐야 할 지점이다.

1) 문화예술 기관은 대개 정부의 지원 기금으로 프로그램을
진행하거나 기관을 운영한다. 국내의 경우, 문화예술,
특히 시각예술 후원에 대한 다양한 세제 혜택과 자발적인
후원문화의 부재로 문화예술 기관의 정부 기금 의존도가
매우 높은 편이다. 기금을 수혜한 기관의 프로그램은
관객수, 미디어 노출 횟수 등의 정량적 성과로 평가되고
있다. 미술관의 경우 기본적으로 소장품의 수집과
연구, 보존을 통해 공공 기재로서의 역할을 수행하고
있지만, 위의 맥락에서는 기관에서 운영하는 프로그램이
방문객수, 프로그램 참여율, 수혜 지역의 범위, 재방문
빈도 등 미술관 운영의 정량적 평가 지표에 직접 영향을
줄 수 있는지의 여부가 공공성 실천의 직접적인 판단
기준이 되고 있다는 것을 의미한다.

2) '미술품 전문 해설사'라고도 칭하며, 전시와 작품에 대한
해설을 전달한다. 사전에 전시와 작품에 대해 충분한
이해와 학습을 바탕으로 관객에게 작가, 작품, 전시에
대한 정보를 전한다.

3) 교육을 뜻하는 '에듀케이션(education)'과 전시
기획자인 '큐레이터(curator)'를 합쳐 만든 단어로,
전시와 연관된 교육사업을 기획, 진행하며 관객을 위한
프로그램을 운영하는 전문가를 말한다. 일반적으로
박물관, 미술관의 교육 전문인력을 통칭한다.

4) 본 글은 필자가
(사)한국사립미술관협회에서 발행하는 온라인

e매거진 아트뮤지엄(Art Museums, 2018년 폐간)의
2011년 칼럼 '영국현대미술기행' 및 2013년 칼럼
'영국문화예술아카이브'를 통해 연재한 내용 일부를
수정, 보완하여 쓴 것임을 밝힌다.

5) 세계적인 검색 사이트인 구글은 구글 아트 앤
컬처(Google Arts & Culture, 전 구글 아트 프로젝트)
프로젝트를 통해 전 세계 주요 미술관의 소장품을
온라인에서 고해상도로 감상하는 서비스를 제공했다.
각 작품의 고해상도 이미지는 미술관에서 실제로 보는
것과 같은 유사한 경험, 혹은 그 이상의 시각적 경험이
가능하도록 촬영됐다. 작품의 이미지와 함께 기본적인
정보도 함께 제공된다.

6) Art UK의 전신이었던 '유어 페인팅(Your Paintings)'
프로젝트는 PCF와 BBC가 협력해 주최한 시각예술
데이터베이스 구축 프로젝트로 2011년 시작됐다.
2008년부터 PCF와 BBC는 함께 정부 소유 작품의
디지털화 사업 협약을 맺고, 시민들이 작품을 공공의
방식으로 향유할 수 있는 방법을 모색했다. 아울러
공중파 방송으로 프로젝트를 홍보하기 위한 단편
다큐멘터리를 제작, 상영하는 등 범국민적인 캠페인으로
정부 기관 소장품에 대한 관심을 이끌어냈다.
2016년부터 Art UK는 PCF를 대표하는 명칭으로
사용되고 있으며, PCF는 법적으로 등록된 공식
명칭이다. 즉, Art UK는 PCF와 동일한 기관이다.

7) 현재 태거 프로젝트는 사업을 실행하기 위한 적정
예산을 확보하기 위해, 후원금을 모집하고 있다.
여기서는 Art UK의 전신이었던 유어 페인팅 프로젝트의

태깅 서비스를 기초로 살펴보기로 한다. Art UK의
태거는 유어 페인팅의 태깅 서비스를 기반으로 좀더
쉬운 인터페이스와 업그레이드된 시스템으로 운영될
예정이다.

8) Art UK의 미술 탐정 프로젝트 전용 웹사이트는 해마다
우수한 미술관과 웹사이트를 선정하는 시상식에서
2015년 최고의 웹사이트 부문 최우수상, 박물관 전문가
부분 최우수상, 디지털 커뮤니티 부분 은상을 동시에
수여받았다.

9) 국립기록보관소의 정보관리 교육 자료.
▸nationalarchives.gov.uk/information-management/
training

10) A Space 공식 홈페이지. ▸aspaceinhackney.org

3장 ● 동시대 미술의 지식을 생산하고
정보를 공유하는 온라인 플랫폼

그들은 무엇을, 어떻게, 왜, 온라인에 공유하는가?

이경민

독일어와 영어를 공부하면서 어학보다 문화에 관심을 두었으며 영화 동아리에서 열심히 활동했다. 이후 대학원에서 미술사를 공부했다. 갤러리현대 전시 기획팀에서 여러 전시를 기획, 진행했고, 『월간미술』에서 기자로 근무하며 국내외 아티스트와 미술인을 인터뷰하고 다양한 글을 썼다. 미팅룸에서 작가 및 시장 연구팀 디렉터로 활동하며 갤러리와 미술 시장에 대한 글을 쓰고 관련 비평과 심사 등에 참여해왔다. 국가나 지역의 사회와 정치 현상이 아티스트에게 어떠한 영향을 주고 작업에 어떻게 반영되는지를 궁금해하며, 작업의 내러티브에 관심이 많다.

0

들어가며 | "무언가가 인터넷에 없다면, 그것은
존재하지 않는 것이다(If it doesn't exist on
the internet, it doesn't exist)."

우부웹(UbuWeb)을 설립한 케네스 골드스미스는
한 컨퍼런스에서 이렇게 말했다. 그는 또한 "우리의 생각이
네트워킹되어 있지 않다면, 공유될 수 없다면, 그 역시
존재하지 않는 것이다. 존재하려면 모두 디지털화되어야
한다"[1]고 역설했다. 2005년에 발표했지만 여전히 유효한
말이다. 인터넷의 순기능과 역기능을 모두 아우르며
살고 있는 이 시대, 인터넷은 정보와 지식을 '공유'하는 장이
되었다.

온라인에서 정보와 지식을 공유하는 플랫폼을 리서치하던
중, 『e-플럭스(e-flux)』에서 접했던 히토 슈타이얼의 글
「가난한 이미지를 변호하며(In Defense of the Poor
Image)」[2]가 떠올랐다. 다시 찾아 읽은 그 글에서 또다시
많은 영감을 얻었다. 슈타이얼은 온라인에서 수차례
압축되고 재가공된 저화질·저해상 이미지인 소위 '가난한
이미지'가 상업적 유통망에서 사라지고, 제목과 저자 정보를
잃고 돌아다닌다고 평했다. 그는 신자유주의의 영향으로
잘 갖춰진 대형 상영관의 문턱을 넘지 못한 비상업 영화나
작품이 결국 잊히는 과정을 되살핀다.[3]

이를 되살린 것은 결국 애호가들이 찾아내고 보관한
저해상 영상과 이를 업로드할 수 있는 온라인 플랫폼
덕이라는 것이 그의 설명이다. 무빙이미지를

포함한 다양한 파일을 편집하고 업로드하고 공유할 수 있는
플랫폼이 생겨난 이후 일어난 변화의 바람을 생각해보면
될 것이다. 21세기 이후 대부분의 지역에서 빠른 속도로
온라인에 접속할 수 있게 되었고, 플랫폼은 재빨리
상업화(기업화)되었다. 소셜 미디어가 출현하고 페이스북과
비메오(2004), 유튜브(2005), 텀블러(2007) 같은
플랫폼이 생기면서 누구나 비디오를 업로드하거나
스트리밍하고 정보를 공유하는 것이 가능해졌다. 암호화폐나
딥웹의 구조까지는 들여다볼 여유도 없을 정도로 말이다.
하지만 슈타이얼은 가난한 이미지가 진짜에 대한, 또는
원본에 대한 것이 아니라, 이미지 자체의 실제적인 존재
조건에 대한 이야기라고 평했다. 보수주의와 착취뿐 아니라
저항과 전유에 대한, 즉 현실에 대한 이야기라는 점에서
말이다.[4] 슈타이얼이 말한 가난한 이미지는 사진이나
동영상 파일에만 국한되지 않는다. 21세기, 온라인에서
누구나 '가난한 정보'나 '가난한 지식'을 생산하거나 복제 및
편집하고, 공유하며 유통할 수 있게 되었다. 이러한 정보와
지식 역시 현실에 대한 이야기일 것이다.

온라인 플랫폼을 선택한 기준

동시대 미술과 관련된 정보를 온라인에 공유하는 플랫폼의
스펙트럼이 매우 넓기에 특정한 기준을 세워야 했다.
자신들이 또는 다른 이들이 자발적으로 생산한 정보와
지식, 작품 등을 온라인에 공유하는, 온라인에 기반을 두고
새로운 기술을 활용해 동시대 미술을 매개로 지속적으로
활동하고 공공성을 띠는 국내외 온라인 플랫폼의 움직임을
포착하고자 했다.

사례를 살피기에 앞서 다양한 전시와 프로그램을 기획하고
운영해온 기관이 이후 웹사이트를 제작하고 온라인 활동을
진행하는 수많은 사례나, 기업 차원의 문화예술 관련
프로젝트 역시 자세히 다루지 않았음을 밝힌다. 이 글의
취지는 개인 또는 소수의 인원이 자발적으로 모여 처음부터
온라인에서 무엇인가를 공유하기 시작한 비영리 플랫폼의
설립 취지와 공공성을 띠는 활동을 소개하려는 것이기
때문이다.

따라서 이 글에 소개된 플랫폼의 주체는 대부분 작가나
기획자 개인 또는 단체다. 이들의 설립 시기는 웹이
대중화되기 시작한 1990년대부터 2010년대에 이르고,
활동 시기는 물론 설립 이후부터 지금까지 이어진다. 크게
'영상 작업을 공유하는 온라인 플랫폼'과 '미술 지식과
정보를 생산하고 공유하는 온라인 플랫폼'의 두 분야로
나누어 살펴보겠다.

1

영상 작업을
공유하는
온라인 플랫폼

앞서 언급한 기준으로 선정한 온라인
플랫폼 중, 영상 작업 또는 영상 자료를
온라인에 공유하는 플랫폼을 먼저
소개한다. 비디오아트나 미디어아트,
아티스트필름 등의 영상 작업을 스트리밍하는 플랫폼은
작가와 작품의 가치 또는 특정 주제를 통해 선정하거나
기획자와 작가가 추천한 작품을 아카이빙하고, 일정
기간 동안 무료로 스트리밍해 작품을 감상할 수

있는 기회를 제공한다. 이 플랫폼들은 상영한 작품의
원본이나 상영본, 스틸이미지 또는 트레일러, 그리고
온라인에서 수집한 저화질 자료를 아카이빙하기도 한다.

● 우부웹: 아방가르드 아카이브의 산실

▸ ubu.com

'아방가르드를 위한 유튜브'라 불리는 우부웹은 사실
유튜브보다 10년 정도 앞선 1996년 설립되었다. 철저히
비영리로 운영되며, 여러 대학교의 서버 지원 외에는
어느 곳의 후원도 받지 않는 운영 방식을 고수해온 우부웹은
구체시를 스캔하고 모은 온라인 팬진(Fan Zine) 형태로
시작했지만, 이제는 PDF로 자료를 공유하는 가상의 출판사,
MP3를 발행하는 음반 제작사, 팟캐스트를 운영하는 라디오
방송국, 그리고 최근에는 플래시를 통한 영화 배급사
역할까지 하게 되었다. 아카이브의 규모와 수준으로 볼 때
우부웹은 도서관이나 박물관에 맞먹는 영향력을 지닌다.[5]
이 글에서는 시와 문학, 실험영화, 사운드와 퍼포먼스 등에
이르는 우부웹의 다양한 카테고리 중 시각문화와 관련된
활동에 초점을 맞출 것이다. 그리고 20년이 넘는 긴 기간
동안 축적한 역사와 활동 중 일부만 선별하여 소개할 것임을
밝힌다.

20년 이상 축적한 방대한 아카이브

설립자 케네스 골드스미스는 시인이자 펜실베이니아
대학 영어영문학과 교수로, 인터넷 시대에 언어를 어떻게

사용할지에 대한 주제를 글과 출판, 강의, 워크숍, 음반,
공연, 라디오 디제잉 등 다채로운 온오프라인 프로젝트로
실천해왔다. 그는 우부웹을 통해 이후 실험영화나 퍼포먼스,
무용, 사운드 작업을 포함해 아방가르드 시인이나 아티스트,
영화감독 등과 관계된 모든 자료, 즉 다큐멘터리, 인터뷰,
녹음 자료, 텍스트 등을 온라인에 아카이빙하기 시작했다.

저작권 문제와 저화질 자료에 대처하는 법

온라인에 작품을 업로드하기 전 작가들에게 저작권 허가를
받아야 하지만, 골드스미스는 우부웹이 어떤 수익도 거두지
않고 철저히 자원봉사 제도로 운영되기에 쉽지 않았다고
밝혔다. 하지만 점차 우부웹의 명성이 높아지자 활동하고
있는 젊은 작가들은 자신의 작업이 우부웹에 아카이빙되기를
희망했고, 이들과의 협업을 통해 우부웹이 20년 넘게
유지될 수 있었다. 우부웹은 이후 저작권 관련 문제가 있는
경우를 발견하거나, 작가가 아카이빙을 요청해 자료를
제공했지만 이후 삭제를 원하는 경우는 바로 해당 자료를
삭제하는 등 적극적으로 대응해왔다.[6]

우부웹은 다양한 매체의 작업을 아카이빙하지만, 사용자가
공유한 파일 등 웹에서 찾아낼 수 있는 모든 자료를
총동원해서 아카이빙하기에 화질과 음질이 떨어져 상태가
형편없는 경우도 많다고 골드스미스는 고백했다.

시사점

설립된 이래 20년 넘게 문화 전반을 아우르는 심층적이고도
희귀한 자료를 아카이빙해온 우부웹은 언급한 시청각
자료와 함께 우부웹이 과거에 진행했던 프로젝트와

관련된 모든 음성 및 영상, 텍스트 자료를 아카이빙하고
공개한다.

또한 우부웹은 사용자가 방대한 자료 앞에서 길을 잃지
않도록 사용자의 편의를 고려한다. 최근 추가(Recent
Additions)를 통해 사용자가 쉽게 최근 아카이빙한 자료를
찾아볼 수 있도록 했고, 우부웹 탑 텐(UbuWeb Top Tens)을
통해 매달 아티스트, 큐레이터, 시인, 뮤지션 등 다양한
분야의 전문가가 우부웹의 아카이브 중 가장 좋아하는 자료
10가지를 선택해 소개하는 특집을 진행한다. 자발적으로
문화 전반의 중요 자료를 선별해 모으는 한편, 이를
축적하는 데 그치지 않고 새로운 기획으로 재구성하는
시도와 행보가 우부웹의 가장 중요한 역할이라고 할 수
있겠다.

● 더 스트림: 한국 비디오아트 아카이브 플랫폼

▸ **thestream.kr**

더 스트림은 무빙이미지에 기반을 둔 한국의 비디오아트
작품을 아카이빙하고 연구하는 플랫폼으로, 2015년
설립되었다. 비디오아트를 아카이빙하고 공유하는 온라인
플랫폼이 국내에 전무하다는 점에 주목, 더 스트림은
이름처럼 작품을 검색하고 자유롭게 스트리밍할 수 있는
시스템을 구축했다. 2019년 현재 370여 점의 작업을
아카이빙하고 있으며, 작가과 작품을 연구한 글을
국영문으로 제공하고 전시를 기획하며 정기적인 오프라인
스크리닝 프로그램을 진행하기도 한다.

더 스트림의 정세라 대표는 설립 배경과 목적을 소개하며
무빙이미지 작품의 공유 시스템을 지향한다고 밝혔다.
또한 작가와 작품을 연구하고 국영문 자료를 발간해 한국
작가를 국외에 홍보하는 등 직간접적인 작가 지원 시스템을
구축해온 과정, 온라인 플랫폼과 오프라인 상영 프로그램을
연계하는 방식 등을 설명하는 한편, 국공립 기관 아카이빙이
다루지 못한 부분을 개인이 구축해나가는 시도의 문제점과
대안을 이야기했다.[7]

경계 없는 아카이브를 지향하며

'한국' '비디오아트' '아카이브'라는 세 키워드를 중심에 두고
운영되는 더 스트림은 '경계 없는 아카이브'를 지향한다.
아카이빙한 자료는 반드시 사용자를 염두에 두어야 하지만,
한국 국공립 기관의 미술 관련 아카이브에 접근하려면
대부분 예약 후 방문해서 원하는 자료를 담당자에게
전달받는 과정을 거쳐야 한다.

이처럼 실제 자료에 도달하기까지 여러 단계를 거쳐야
하는 경우, 그리고 아카이브가 순환하지 않고 정체된 경우
사용자의 편의를 고려해 어떻게 공유할지를 더 고민해야
할 것이다. 수집과 보존에 집중하는 국공립 미술관
아카이브는 이처럼 접근성과 자율성의 문제를 지니고 있다.
더 스트림은 이같은 한계에서 벗어나 어떻게 대안적 미디어
아카이빙 플랫폼이 기능할 수 있는지를 고민한다. 하지만
더 스트림처럼 개인이 운영하는 아카이브의 경우 또다른
문제에 봉착하는데, 지속성과 외연화, 즉 공유하는 방식의
한계가 그것이다.

인터페이스를 고민하다

대안적 아카이브로서 차별성을 마련하기 위해 더 스트림은
비디오아트를 소개할 때 스트리밍을 전제로 운영하기로
결정하고, 이어 플랫폼의 인터페이스를 고민했다.
더 스트림은 아카이브를 어떻게 공유하고 있을까. 우선
비용과 관리 문제가 따르는 서버를 과감히 포기하고,
호스팅과 부분적인 클라우드 체계로 운영한다. 작품이
업로드된 페이지 링크(주로 비메오, 유튜브 또는 작가
웹사이트)를 공유, 작품 파일의 해상도 및 용량을 줄이거나
컨버팅해서 더 스트림의 비메오 채널을 연동, 스트리밍
일부나 트레일러만을 공개, 작가가 원본 파일을 제공하는
경우 이를 클라우드 시스템에 저장하고 더 스트림에서
이관하는 등 각 상황에 적합한 방식을 취한다. 이는 저작권을
보호하기 위한 고민과 그 해결책을 반영한 결과다.
작품의 카테고리를 분류하고, 섬네일을 클릭하면 해당
이미지와 국영문 설명을 볼 수 있도록 했다. 또 그 아래에서
작품을 스트리밍할 수 있도록 하고, 작가의 웹사이트 등 관련
링크 역시 게재했다. 더 나아가 더 스트림은 아카이브를
어떻게 연결하고 연동할지를 고민했는데, 태그를 그
해답으로 삼았다. 페이지 맨 아래 작가와 작품 관련 태깅
작업에 집중해, 재맥락화하고 연결할 수 있는 방식을 꾀했다.

더 스트림의 활동

더 스트림은 플랫폼을 통해 아카이브를 공유하는 한편,
작가의 활동을 지원하기 위해 오프라인 활동도 펼친다.
동명의 비평지를 출간하고, 일부는 영문으로 번역해 잡지와
도서 등을 공유하는 디지털 출판 플랫폼인 이슈닷컴에

온라인으로 출간한다. 외국 기관 전문가에게 한국 비디오 아티스트를 프로모션하는 방식의 일환이다.

또한 오프라인 스크리닝을 기획하여 스크리닝 후 작가와의 대화 시간을 갖고, 이후 심층 인터뷰도 진행해 이를 국영문으로 업로드한다. 정대표는 이에 대해 "아카이브 작품은 늘 텍스트와 함께 붙어 다녀야 한다고 생각한다. 특히 시간성을 전제로 하는 비디오아트가 미술사에서 소외되어온 경향에서 벗어나기 위한 정리와 기록의 의미도 크다"고 언급했다. 더 스트림은 개인이 운영하는 비영리 기관이지만, 오프라인 스크리닝 행사를 진행할 경우 작가에게 스크리닝 비용을 지불하는 것을 원칙으로 하는데, 이는 작가들의 상영권이나 방영권 등을 고민한 결과다.

한편 외부 기관과 협력해 국내외 미디어아트 전시를 기획하고 기업 문화 재단과 아카이브를 공유하기도 하며, 작가와 함께 영상 제작 프로덕션을 진행하는 등 온오프라인 활동의 균형 감각을 유지하며 작가와 작품을 프로모션한다. 철저히 아카이브에 참여한 작가들을 우선으로 사업을 진행하는 이유는 아카이브 콘텐츠를 활용할 방안을 모색하기 위해서다.

더 스트림은 이같은 아카이빙과 콘텐츠 기획에서 더 나아가 한국 비디오아트를 판매하고 배급하는 시장을 고민하고, 준비하며 시도하고 있다.

시사점

정대표 개인에 의해 운영되는 더 스트림이 370여 점의 비디오 작업을 아카이빙하고 양질의 정보를 생산하며 프로그램을 기획하거나 여러 단체와 협업하는 등

다양한 활동을 펼쳐온 것을 보면 그 역량이 놀랍다. 그리고 과연 이 역할을 개인이 수행해야 하는 것인지 의문이 들기도 한다. 한국의 영상문화가 자리잡고 공유될 수 있도록 힘써온 까닭에, 더 스트림은 한국뿐 아니라 외국의 기관이나 기획자가 한국의 비디오아트를 연구할 때 가장 처음 문을 두드리는 플랫폼으로 자리매김하고 있다.

● 브이드롬: 극장 상영 시스템을 도입한 상영 플랫폼

▸ vdrome.org

온라인 극장을 표방하는 브이드롬은 동시대 예술과 영화의 관계를 탐색하고, 두 장르 사이에 위치한 시각예술가와 영화감독의 아티스트필름과 실험영화 등 영상 작업 한 편씩을 상영한다. 이 스트리밍 서비스는 14일 동안 고화질로, 그리고 무료로 제공된다.

동시대 미술 전문지 『무스 매거진(Mousse Magazine)』이 2013년 설립한 브이드롬에 영상 아카이브는 따로 없다. 작품을 선정한 기획자의 인터뷰 또는 글, 그리고 스틸 이미지 몇 점만이 아카이브로 남는다.

접근하기 힘들었던 작품을 공유하다

브이드롬은 국제적인 비평가와 큐레이터 등을 초대해 주제와 내용의 예술성과 혁신성 등을 기준으로 상영작을 선정한다. 작가와 작품을 잘 아는 기획자가 작가와 심층적인 대화를 나누거나 글을 써서 감상자에게 정보를 제공한다. 브이드롬이 상영하는 작품은 대부분 필름 페스티벌이나

전시와 연구 등을 통해 제한적으로만 접근할 수 있고, 대중적으로 접하기는 쉽지 않았던 것들이다. 최근에는 국제적으로 활동하는, 굵직한 경력을 쌓아온 작가들의 작품뿐 아니라 주목받는 신진 작가의 작품도 적절히 소개하며 프로그램의 다양성을 꾀하고 있다.

인터넷 극장을 표방하며 단기간의 상영 방식을 취하다
—
브이드롬은 페이스북과 뉴스레터를 통해 상영 프로그램을 홍보하는데, 제한된 기간 동안 상영하는 만큼 뉴스에 귀기울여 작품을 감상할 필요가 있다. 브이드롬의 창립 멤버이자 『무스 매거진』의 편집장인 에도아르도 보나스페티는 브이드롬의 프로그램에 대해 "오늘날 많은 사람들이 온라인으로 영화를 감상한다. 브이드롬은 이러한 문화 콘텐츠를 활용해 프로그램을 기획함으로써 온라인에서 영화를 즐기는 방식을 더 풍요롭게 만들고자 한다"[8]고 설명했다.
—
한편 브이드롬의 창립 멤버이자 미술 매체 『아트아젠다(Art-Agenda)』의 편집장인 필리파 라모스는 브이드롬이 단기간의 상영 방식을 취하는 이유에 대해 "우리에게 영감을 주는 모델은 인터넷 아카이브가 아니라 영화관이다. 따라서 브이드롬에서는 일반적으로 영화를 보는 것과 마찬가지로 일정 기간 동안만 작품을 볼 수 있다. 영화가 영원히 상영되지 않을 것이라는 것을 알기 때문에, 긴박감이 있다"[9]고 밝혔다. 2013년부터 10일 이내의 기간 동안 작품을 상영했고, 이후 점차 늘어나 현재 2주 동안 스트리밍 서비스를 제공하고 있다. 주말이나 휴일에는 특별 상영을 편성하기도 한다.

아티스트의 비디오 작업은 주로 미술관이나 갤러리 같은
전시 공간에서 공간을 분리해 연속 재생하는 방식이나,
스크린과 객석을 갖춘 영화관 등의 시설에서 운영하는
스크리닝 프로그램을 통해 일반에 공개되었다. 하지만
서두에 언급했던 유튜브나 비메오 등의 온라인 플랫폼이
대중화되면서 아티스트는 자신의 작업을 온라인에 공개하기
시작했고, 사용자 역시 이를 개인 컴퓨터나 휴대폰 등을 통해
쉽게 접할 수 있게 되었다. 브이드롬은 이처럼 언제 어디서든
작품을 볼 수 있는 유비쿼터스에 역행하는 방식을 선택했다.
온라인 영화관을 표방하며 일정 기간 동안 작품을 공개해
긴장감을 부여하고, 전문가가 선별한 작업을 선보이는 한편
아티스트와 나눈 깊이 있는 대화를 텍스트로 남김으로써
여타 플랫폼과 차별성을 띤다.

2

미술 지식과
정보를
생산하고 공유하는
온라인 플랫폼

여기서는 동시대 미술과 관계된 지식과
정보를 생산하고 아카이빙하며
이를 온라인에 공유하는 플랫폼을
소개한다. 더 적극적인 지식과 정보
생산자로서 다양한 역할을 수행하는
플랫폼이자 기관, 온라인 매거진으로 출발해 교육적 성격을
띠는 비디오를 커미션하고 온라인에서 무료로 스트리밍하는
플랫폼, 그리고 동시대 미술을 글이나 전시와 같은 시각
자료가 아닌, 스쳐지나가는 '말'로 '발화'하는 팟캐스트 등

지금의 움직임을 소개한다.

● 라이좀: 아카이빙, 온라인 전시, 소프트웨어 개발 등
모든 것을 수행하는 곳

▸ rhizome.org

라이좀만큼 뉴미디어아트와 관련한 다양한 프로젝트와
전시를 기획하고, 디지털 문화 자체를 보존하기 위해
소프트웨어를 개발하고 보급하는 기관은 없다고 봐도
무방하다. 사실 라이좀은 1장과 2장에서 소개하는 모든
역할을 아우른다. 1996년 넷아트를 보존하겠다는 야심찬
계획으로 설립된 라이좀은 넷아트를 비롯한 뉴미디어아트를
만들고 소개하고 논의하며 보존할 수 있도록 적극 지원하는
기관이다. 2003년부터 뉴욕 뉴뮤지엄에 자리잡고 있으며,
뉴뮤지엄이 주도하는 인큐베이터 프로그램 NEW INC의
일환으로 협력관계를 유지해왔다.

라이좀의 설립자이자 스쿨 오브 비주얼아트 대학원 순수예술
학과장인 마크 트라이브는 "2000년대 중반, 디지털과
네트워크 기술이 급속히 발전함에 따라, 지금까지 수집한
여러 작품이 새로운 컴퓨터에서 작동하지 않는다는 중대한
문제에 직면했다. 바로 그 지점에서, 우리는 정식으로 디지털
보존 프로그램을 시작했다"[10]고 설명한다.

라이좀을 설립할 당시 트라이브는 베를린에 거주하는
작가였다. 그는 일렉트로닉 아트 페스티벌인 <아르스
일렉트로니카(Ars Electronica)>에서 웹의
초기 움직임을 찾아내고, 온라인 커뮤니티가

발생할 것이라고 생각했다. 웹에서 활동하고 작업하는 초기
아티스트를 연결하는 이메일 리스트로 시작한 라이좀은
20년이 지난 지금 다양한 층위의 프로그램을 운영하고
있다. 라이좀은 인터넷과 관계된 예술의 정의, 역사, 성장을
논할 때 빠지지 않고 언급될 정도로 핵심적인 역할을 해왔다.

라이좀의 의미와 역할

라이좀이라는 명칭은 후기구조주의 철학자인
들뢰즈와 가타리의 저서 『천 개의 고원』에서 영감을
받은 것이다. 트라이브는 이 책의 인덱스를 살펴보다
'라이좀(rhizome)'이라는 단어를 발견했다. 라이좀은
식물의 줄기가 땅 아래에서 좌우로 비스듬히 퍼지는 현상을
뜻하는데, 이 책에서는 아이디어의 증식을 의미하는 용어로
사용되었다. 트라이브는 "수평적이고 위계적이지 않은
네트워크를 위한 은유였다"[11]고 설명했다. 즉 라이좀은
인터넷 매체를 은유하는 아주 적절한 용어였던 셈이다.
라이좀은 1999년부터 넷아트와 웹아트를 포함한,
기본적으로 디지털 포맷으로 생성된 예술을 표방하는
작업을 아카이빙하는 아트베이스를 시작해, 2천 점이 넘는
작품을 축적해왔다. 그리고 웹리코더, 올드웹투데이 등의
소프트웨어를 개발하고 무료로 배포해 20세기 후반 널리
보급된 웹페이지를 보존하는 문제와 이에 대한 해결책을
제시하고 있다. 라이좀의 다양한 프로그램 중 주요
아카이브와 전시, 소프트웨어 등을 소개한다.

○ **아트베이스: 웹 관련 작업을 아카이빙하다**

‣ **rhizome.org/art/artbase**

아트베이스는 라이좀의 디지털아트 아카이브로 1999년에
설립되었으며, 온라인에서 무료로 접근 가능하다. 베누아
모브리의 1983년 작 <Performances with electroacoustic
Clothes>부터 존 러셀이 2015년 제작한 하이퍼텍스트
픽션 <SQRRL>에 이르기까지 2천 점이 넘는 디지털아트
작업을 아카이빙하고 있다. 넷아트를 보존하기 위해 출발한
아트베이스는 이후 소프트웨어, 코드, 웹사이트, 무빙이미지,
게임, 브라우저 같은 매체를 동원해 웹에서 구현되어야 하는
작품을 선별하고 아카이빙하여 접근 가능한 일종의 '집'이나
'주소'를 부여해왔다.

아트베이스의 이같은 역할은 트라이브가 언급한 대로
"만약 당신이 미디어 작품에 상호작용할 수 없다면,
그 가치는 심각하게 줄어드는 것"이므로 "그것들을
유지하며, 결국 이들에 대한 접근성을 붙잡고 유지하려
노력하고 활동하는"[12] 것이다. 2008년까지 아트베이스는
아티스트가 자신의 작품을 직접 등록할 수 있도록
공개되었으나, 이후에는 큐레이터 등 기획자가 추천한
작품이나 라이좀의 커미션 또는 전시 프로그램을 통해
선정된 작품을 아카이빙하고 있다.

트라이브는 "1996년 라이좀을 시작하던 시기에 그 어디에도
아카이빙되지 않는 작품이 점차 늘어났다. 넷아트를 위한
시장 역시 부재했기에 누구도 이를 소장하지 않았다.
도서관이나 기관 역시 넷아트에 관심이 없었기에
이를 보존한 인프라 자체가 없었다. 갤러리들이

담당하는 작가의 작업을 아카이빙하는 등 어느 정도는
역할을 수행했지만 말이다. 당시 넷아트를 선보인 갤러리는
포스트마스터(Postmasters)가 유일했다. 더 싱(The
Thing), 플렉서스(Plexus), 터뷸런스(Turbulence),
아다웹(Ada'web), 아트넷웹(artnetweb) 같은 비영리 기관도
있었는데, 대부분 문을 닫았다. 라이좀이 넷아트 아카이빙을
선도하기에 좋은 위치에 있었던 것이 분명하다"[13]고
회고했다. 넷아트 작업을 아카이빙하고 보존하는 것은
오래된 컴퓨터 파일을 업로드하는 것과는 다른 문제이다.
이 문제의식은 이어 소개할 소프트웨어의 출발점이기도
하다.

○ 소프트웨어: 디지털 문화를 아카이빙하다

▸ rhizome.org/software

웹리코더

▸ webrecorder.io

라이좀의 소프트웨어 개발팀은 2014년부터 웹리코더를
개발해 무료로 배포했다. 웹리코더는 복잡한 웹페이지를
쉽게 캡처하고 즉시 재구축하는 소프트웨어로, 회원 가입 후
누구나 웹페이지를 보존할 수 있는 웹아카이빙 서비스이다.
웹리코더는 거의 모든 웹사이트와 그들이 공유하고 있는
복사본들의 대화형 복사본을 만들고 공유하는 플랫폼
역할을 한다. '오늘 연결됨 ≠ 내일도 온라인에 있음(Linked
Today ≠ Online Tomorrow)'라는 웹리코더의 슬로건에서
'Online Tomorrow'는 왼쪽에서 오른쪽으로 갈수록 점차

희미해진다. 오늘 구현 가능했던 웹페이지가 내일도 온라인에 존재한다는 보장은 없다고 강조하며 사용자의 클릭을 유도한다.

라이좀의 가장 핵심적인 소프트웨어인 웹리코더는 사용자가 웹페이지를 탐색하는 동안 네트워크 트래픽과 브라우저에서 일어나는 과정을 '기록(record)'하는데, 이를 통해 웹페이지에 삽입된 미디어 파일이나 복잡한 자바스크립트 등이 다시 실행되도록 캡처할 수 있다. 사용자는 이렇게 축적한 자신의 아카이브를 관리하고, 익명성을 유지한 채 자신의 아카이브를 공유할 수 있다.

웹리코더 플레이어, 올드웹.투데이, pywb

이밖에도 라이좀이 무료로 공개하는 소프트웨어가 몇 가지 더 있다. 먼저, 웹리코더 플레이어(Webrecorder Player)는 웹리코더나 다른 도구를 이용해 축적한 웹아카이브를 살펴볼 수 있는 소프트웨어로, 인터넷이 연결되지 않아도 모든 윈도우, OSX나 리눅스 환경에서 실행할 수 있다. 한편 라이좀의 보존 디렉터인 드라간 에스펜쉬트는 과거 컴퓨터 환경을 현재 컴퓨터 기기에서 에뮬레이트(모방)해 실행할 수 있는 정교한 소프트웨어 뼈대인 '에뮬레이션 애즈 서비스(Emulation as a Service)'를 독일 프라이부르크 대학과 공동 개발했다.[14] 이는 현재 올드웹.투데이(Oldweb.today)라는 프로그램으로 운영되고 있는데, 2016년부터 무료로 이용할 수 있게 되었다. 레거시 브라우저(legacy browser, 과거 버전 또는 더이상 지원되지 않는 브라우저)와 앱을 에뮬레이트해서 그 당시 웹페이지 모습 그대로 현재 브라우저에 보여주는

프로그램이다. 온라인 시간 여행을 가능하게 해주는 셈이다. 또한 아카이빙 도구 모음(toolset)의 핵심이라고 할 수 있는 무료 공개 소스이자 웹아카이브를 고성능(hi-fi)으로 다시 보고 녹화하는 시스템인 pywb 역시 개발해 공유했다.

○ 온라인 전시: 넷아트 앤솔로지

▸ **anthology.rhizome.org**

라이좀은 '넷아트'를 '네트워크에서 활동하는 아트 또는 네트워크에 의해 활동 가능한 아트'라고 정의해왔다. 라이좀과 뉴뮤지엄은 1980년대부터 시작된 본격적인 넷아트를 연대기로 선별한 온라인 기획전 '넷아트 앤솔로지(Net Art Anthology)'를 통해, 2016년부터 100점에 이르는 주요 넷아트 작업을 소개하고 있다. 발표 당시 선구적이고 혁신적이었지만 이후 자리를 잃고 사라져 접근할 수 없던 작업을 어떻게 보여줄 수 있을지 고민한 이 전시는 넷아트의 역사를 재구성하고 맥락화하기 위해 매주 한 작품을 소개하는 한편, 소개된 주요 작품 100점에 영원한 보금자리를 제공하려는 프로젝트다.

넷아트 앤솔로지는 5개의 챕터로 구성되어 있다. 첫 4개의 챕터는 넷아트의 주요한 움직임과 경향을 시대별로 초기 네트워크 문화와 웹(1984~1998), 플래시와 블로그(1999~2004), 초기 포스트 인터넷아트와 소셜 미디어 플랫폼(2005~2010), 그리고 모바일앱과 소셜 미디어 포화 상태(2011~현재)로 구분한다. 그리고 마지막 챕터는 모든 시기를 돌아보며 주요 작품 20점 정도를

다시 소개한다.

○ 커미션 프로그램: 세븐 온 세븐

▸ **rhizome.org/sevenonseven**

라이좀이 매해 진행하는 세븐 온 세븐(Seven on Seven,
7X7)은 활발하게 활동하는 아티스트 7명과 선구적인
기술자 7명이 파트너십을 통해 작품이나 그 프로토타입
등 그들이 상상할 수 있는 새로운 것을 만들어내도록
하는 프로그램이다. 각 팀의 결과물은 매해 뉴뮤지엄에서
발표한다. 2010년 시작해 2019년 12회를 맞은 세븐 온
세븐은 국제적으로 활동하는 중견 및 신진 작가와 각 분야의
기술 전문가를 초청하고 협업을 의뢰한다. 2016년 히토
슈타이얼이 알고리즘 전문가와 협업했고, 2015년에는
아이웨이웨이(Ai Weiwei)와 컴퓨터 시큐리티 연구자이자
해커이며 토어 프로젝트(Tor Project)의 핵심 멤버인 제이콥
아펠바움이 협업하기도 했다. 한편 2018년에는 초등학생을
대상으로 미술교육 전문가와 6주 동안 레지던시를 운영하며
세븐 온 세븐의 커미션 작품에 영향을 받아 신작을 제작하는
교육 프로그램을 진행했다.

또다른 커미션 프로그램

그 외에 뉴뮤지엄과 라이좀이 신작을 커미션하고 온라인으로
상영하는 프로젝트 '퍼스트 룩: 뉴아트 온라인(First Look:
New Art Online)'을 시작했으며, 수상 제도인
'큐레이티드 커미션(Curated Commissions)'과

이 프로그램을 통해 작가를 선정해 500~1,500달러를
지원하는 '마이크로그랜츠(Microgrants)' 프로그램을
운영한다.

○ 블로그와 디지털 소셜 메모리

한편 라이좀은 여러 분야의 필자에게 미술과 테크놀로지를
가로지르는 비평문을 의뢰해 블로그에 게재한다. 라이좀의
프로그램에 대한 글, 새로운 기술과 문화 현상을 다루는 의미
있는 글 등이 소개된다.

한편 라이좀은 뜻을 함께하는 다양한 기관과 협력해 '디지털
소셜 메모리(Digital Social Memory)'라는 프로젝트를
진행하는데, 앞서 소개한 웹리코더 등의 소프트웨어 역시
이 주제에 속한다. 미술을 넘어선 웹아카이빙 분야 전체가
맞닥뜨린 윤리적 문제를 집중적으로 발표하고 대화하는
'윤리와 웹아카이빙 포럼(The National Forum on Ethics
and Archiving the Web)'을 기획하고 2018년 3월 개최했다.
또한 구글 아트 앤 컬처와 협력해 라이좀이 개발한 무료 공개
소프트웨어를 홍보하고 소개한다.

시사점

이처럼 라이좀의 활동은 아카이빙과 전시, 커미션, 연구,
포럼, 저널, 출판, 소프트웨어 개발 및 공유 등에 이르기까지,
미술과 기술의 최전방에서 말 그대로 '할 수 있는 것은
다 하고' 있다. 자신의 영역과 책임을 예술작품에 한정짓지
않고 디지털이 생활화된 동시대 문화 전반의 역할과 윤리를

돌아보는 역할까지 수행한다. 활동의 기획력과 취지,
스펙트럼, 실행력에 있어 고개를 끄덕이게 하는 사례이다.

● DIS: 포스트 인터넷 시대를 지향하는 컬렉티브

‣ **dis.art**

‣ **facebook.com/DISmagazine**

DIS는 아티스트, 디자이너, 스타일리스트와 작가 등이 모여
2010년 설립한 협력 프로젝트이다. 이들은 아티스트이자
큐레이터이기도 하고, 비평가이자 기관이기도 하다.
컬렉티브(collective, 함께 활동하는 단체나 집단)의
프로젝트와 정보 공유는 '포스트 인터넷 시대'를 지향하며
온라인을 통해 진행되는데, 매거진을 통한 다양한 분야의
글과 인터뷰, 이미지 공유 플랫폼, 작가로서의 작업 제작과
전시 참여, 전시 기획, 그리고 2018년부터 시작한 스트리밍
플랫폼 등에 이르기까지 다양하다.
DIS는 이러한 활동을 위해 온라인 매거진(DISmagazine),
온라인 이미지 뱅크(DISimages), 온라인 스토어(DISown),
온라인 상영관(dis.art)을 운영했다.[15] 무언가의 반대를
뜻하는 접두사 'dis'를 차용한 명칭 DIS로부터 그들의 지향을
짐작할 수 있다.

디스매거진: 매거진에 반하는 매거진

‣ **dismagazine.com/about**

디스매거진은 DIS가 2010년부터 발행한 온라인
매거진으로, 여타 라이프 스타일 및 패션 매거진의

형식을 활용하는 한편 그룹 이름처럼 이를 비틀기도
했다. 디스매거진은 각 분야의 전문가를 객원위원으로
초청해 Labor, Tweenage, Art School, Stock, DIScrit
89plus, DISown, Privacy, Disaster, #Artselfie, Post
Contemporary를 특집으로 11회 발행했다. 각 이슈는
DIS의 블로그인 '디스커버(Discover)', 패션을 다루는
'디스테이스트(Distaste)', 라이프 스타일을 주제로
하는 '디스토피아(Dystopia)', 음악을 이야기하는
'디스코(Disco)', 그리고 각 특집을 주제로 진행한
대담과 인터뷰를 소개하는 '디스커션(Discussion)'으로
구성되었으며, DIS가 운영하는 다른 플랫폼인 디스이미지와
디스오운 역시 연계해 다룬 호도 있다.

디스매거진의 주제는 시대상을 적시에 반영하고 있으며
수록되는 글과 인터뷰가 진지하지만, 이미지와 일러스트를
적절히 활용하여 독자층이 두텁다. DIS는 디스매거진을
2017년 12월까지 발간하고 멈추었지만 앞서 소개한
라이좀이 웹사이트 아카이빙을 후원한다. 이후 'dis.art'를
집중적으로 운영하고 있다.

디스이미지와 디스오운: 스톡 포토와 아티스트의 굿즈를
판매하는 플랫폼

‣ disimages.com

‣ disown.dismagazine.com

2013년 출범한 '디스이미지'는 다양한 사진을 일정 금액에
판매하는 온라인 스톡 포토(stock photo) 스튜디오로, DIS는
아티스트와 사진작가를 초대해 디스이미지 프로젝트를
진행했다. 참여 작가들이 특정 주제로 제작한 사진은

일반적으로 매우 대중적이고 뻔한 스톡 포토에 일갈을
가하는 프로젝트였다. 또한 2014년 팝업스토어 형식을 띤
전시 'Disown – Not for Everyone'을 기획했는데, 이후
제작한 플랫폼 '디스오운'을 통해 작가와 디자이너가 만든
다양한 상품과 굿즈를 판매하고 있다. 미술을 더 대중적이고
친숙하게 받아들일 수 있게 하는 플랫폼이자 미술 시장
외부에 있는 아티스트를 위한 플랫폼이다.

dis.art: 에듀테인먼트를 커미션하고 상영하는 플랫폼
‣ dis.art

DIS가 가장 최근 집중하고 있는 프로젝트는 2018년 1월부터
운영하기 시작한 온라인 플랫폼 dis.art다. DIS가 아티스트나
사상가 등에게 신작 커미션을 의뢰한 '에듀테인먼트' 작업을
일요일마다 업데이트하고 30일간 무료로 스트리밍한다.
이 플랫폼은 우리가 직면하는 중요한 이슈의 정보를
영상으로 전달해, 동시대 미술, 문화, 액티비즘, 철학과
기술을 통해 솟아나는 중요한 대화를 확장할 수 있도록
한다. 최근 제공한 영상은 모녀의 토크쇼, 몸에서 머리가
떨어진 채로 강의하는 매켄지 와크의 영상, 소비주의와
자본에 대해 어린이들과 대화하는 영상, 국적이 사라진
미래에 대한 영화, 다양한 종이 등장하는 쿠킹 쇼에 이른다.
모든 비디오는 끊임없이 변화하는 현실과 미래에 대한
해결책이거나 제안일 수 있는 무언가를 제시한다.
DIS의 활동에 대해 언론은 "교육의 미래보다는 배움의
미래가 더 중요하다. 우리가 갈증을 느끼는 지식에 접근하기
위한 새롭고 다양한 방식이 필요하다"거나 "결국,
그들의 목표는 지식을 새롭고 흥미로운 방식으로

일반에 퍼뜨리는 것"[16]이라고 평가했다.

DIS는 2018년 11월 20일부터 기존 무료 서비스를 지속하는 한편, 과거 스트리밍했던 작품을 언제 어디서든 한 달에 4.95달러, 한 해 49.99달러로 감상할 수 있는 유료 서비스를 시작했다.

큐레이터이자 작가로서의 전시

2016년 DIS가 <제9회 베를린 비엔날레> 큐레이터로 선정되었을 때 미술계의 관심이 집중되었으며, 전시에 대한 평가 역시 엇갈렸다. '변장한 현재(The Present in Drag)'를 주제로, 그간 디스매거진을 통해 표현해온 관심사를 전시로 물질화했다.[17] 보통 고정된 성역할에 따른 옷차림에서 벗어나 다른 성에 맞춰 바꾸는 것을 의미하는 '드래그(Drag)'를 통해 우리의 삶을 뒤흔드는 온라인의 피상성을 나타낸 DIS는 후기 인터넷아트 작업으로 '포스트 컨템포러리(Post Contemporary)'의 얄팍한 이미지를 대거 소개했다.

또한 DIS는 2012년 프리즈아트페어의 프리즈 프로젝트(Frieze Projects)에 참여해 커미션 작품을 선보였으며, 2015년 뉴뮤지엄 트리엔날레와 파리근대미술관의 전시에 참여했고 뉴욕 MoMA의 커미션을 받아 신작을 제작, 전시에 참여했으며, 전시의 광고 캠페인을 제작하기도 했다. 한편 2017년 라이좀의 커미션 프로그램 세븐 온 세븐에 참여해 레이철 하오트와 함께 'Polimbo'[18]를 제작했는데, 이는 사용자가 네트워크에 대한 몇 가지 질문에 답하면 이를 데이터화해, 망중립성에 대한 사용자의 입장을 평가하고 시각화하며 비슷한 입장을 취하는 유명 인사를 매칭하는 프로그램이다.

DIS는 2020년 9월 개막하는 서울미디어시티비엔날레에
앞서, 2019년 12월 진행하는 극장 상영회에 신작 <절호의
위기>를 출품한다.

시사점

보일은 "우리는 비디오를 배움의 미래라고 본다. 우리는
사람들이 넷플릭스 같은 경험을 통해 배우기를 바란다"[19]며,
글이 아닌 다른 방식을 통해 정보를 얻는 추세가 늘어난다는
점을 지적했다. DIS는 우리가 지식과 정보에 접근할 수 있는
새롭고 다양한 방식을 고민하고 바로 실행에 옮긴 셈이다.
DIS가 기획 및 제작하고 커미션하는 영상을 스트리밍하는
웹사이트는 이들이 현재 가장 집중하고 있으며, 앞으로도
중점에 둘 프로젝트일 것이다.

● **말하는 미술: 동시대 미술을 말하는 팟캐스트**

‣ facebook.com/talkingmisul

‣ post.naver.com/talkingmisul

‣ soundcloud.com/talkingmisul

말하는 미술은 동시대 미술을 말로 발화하고 대화해
공유하는 팟캐스트로 2015년 출발했다. 2015년 첫 회를
시작으로 가장 최근인 2018년 3월 25회까지 방송한 말하는
미술은 약 4주마다 한 회씩 업로드되면서 동시대 미술의
작가, 기획자, 전시론 및 미술 출판과 저널리즘, 페미니즘과
공동체, 미술 텍스트 등 중요한 주제를 다루어왔다.
말하는 미술의 창립 멤버인 김진주 작가는 미팅룸이

기획한 포럼에서 설립 배경을 밝히며 작가론과 큐레이터론 등의 주제, 청취자와의 관계 등을 이야기하고 팟캐스트라는 미디어와 미술의 호환 가능성 등을 고민하며 지향했던 지점을 발제했다.[20]

말은 미술 정보를 전달하기에 적합한 수단인가?

2015년 초 김진주 작가가 양혜규 작가를 인터뷰하던 중 양작가가 미술을 주제로 하는 팟캐스트 형식의 활동을 제안했고, 그 제안을 김작가가 받아들여 말하는 미술이 시작되었다. 양작가가 프로듀서로 제작을 담당했고, 시험 삼아 4편을 먼저 제작했다. 다양한 관계자가 연구와 녹음, 기술에도 관여하기에 여러 전문가와 협업 체제를 구축하게 되었고, 아트스페이스 풀이 제작 및 연구를 지원했다. 이후 다양한 갤러리로부터 일정 금액을 후원받는 체제를 갖추었다.

말하는 미술은 작가론을 다루며 그들의 작품세계를 이해할 수 있는 비평문, 도서 등을 부록으로 선별해 낭독하기도 하는 등 텍스트로 적힌 미술을 흩어지는 목소리로 발화하는 방송을 지향했다. 물론 방송분 대부분은 말하는 미술의 포스트에 녹취록 텍스트로 남지만, 방송을 청취할 당시 증발하는 말은 미술을 표현하기에 적절한 도구일 수도 있고 그렇지 않을 수도 있다.

말하는 미술이 말한 주제

작가론과 기획자론, 전시 총평 등의 주제를 기획할 때 각 주제에 전문 지식을 갖춘 기획자 및 비평가를 객원위원으로 섭외해 전문화와 깊이를 꾀했다. 2015년 4월

권병준 작가를 시작으로 첫 방송을 내보냈으며, 2회 2014년 미술 전시, 3~8회 최정화, 박찬경, 김용익, 주재환, 구동희, 파트타임스위트의 작가론, 9회 미술 출판을 주제로 한 대담, 10회 리슨투더시티의 작가론을 다루며 첫해 방송을 마쳤다.

2016년 전시 큐레이팅 3부작을 진행하면서 11회 2015년 미술 전시, 이후 12회와 13회에 각각 백지숙, 이영철 큐레이터의 활동을 재조명했고, 14회부터 16회까지는 백현진, 정은영, 양아치의 작가론을 다루었다. 17회 '미디어시티서울 2016'(현 서울미디어시티비엔날레) 특별판을 통해 예술과 공동체 사이에서 고민하는 다양한 미술인과의 통화를 녹음해 방송하고, 이후 공개 녹음을 진행하기도 했다.

18, 20회에는 그림을 주제로 이에 천착하는 두 작가 노원희와 민정기를 다루었으며, 19회에는 2016년 미술계를 돌아봤다. 2017년 8월 방송된 21회는 페미니즘 미술 특집으로 1999년부터 현재까지 진행되고 있고, 여전히 유효한 미술계의 페미니즘과 소수의 저항을 다루었다. 2017년 9월 22회 김학량 편부터는 진행자 및 기획자에 변화가 생겨 이후 23회 미술 저널, 2018년 24회 미술과 텍스트, 25회 2017년 전시 총평을 다루며, 새로운 운영진이 말하는 미술을 운영하고 있다.

청취자의 반응과 말로 비평하기

독자이자 구독자인 청취자의 말에 귀기울인 말하는 미술의 운영진은 비상업적, 전문적, 실험적인 미술 이야기가 늘 고팠다는 반응과 댓글을 살펴보며 말하는 미술의 지적 소비자가 누구인지, 또 그들이 미술 지식을 소비하고 생산할 수 있는지를 고민했다.

김진주 작가는 "동시대 미술이 말할 수 있을 것인가? 미술이 정보와 지식의 역할을 할 수 있을 것인가? 이것이 말하는 미술이 던지는 화두이자 질문"이라고 밝혔다. 그는 또한 매 주제마다 개별 전문가를 초빙하는 이유와 관련해, 국공립 기관의 데이터와 미술사 구축을 위한 아카이브 같은 비현용 자료와는 다르다는 점을 강조했다.

프롤로그로 마무리하는 에필로그

첫 회부터 주 진행자이자 기획자로 활동했던 김진주는 페미니즘 미술 특집 편을 끝으로 말하는 미술을 떠났다. 2017년까지 그가 매 방송의 문을 열며 낭독한 프롤로그는 말하는 미술의 출발점과 문제의식, 지향점을 함축하고 있다. 살펴볼 가치가 있기에 그가 작성한 프롤로그를 옮긴다.

> "말하는 미술은 현대미술을 말로 풀어내는 방송입니다. 말하는 미술은 보는 미술을 왜 단어로 분절하고 발화하는 걸까요. 무엇을 본다는 행위와 감각은 현실을 탐구하는 것이기도 하고 과거를 기억하는 것이기도 하고, 타자를 연민하는 것이기도 하고 미래를 상상하는 것이기도 합니다. 그래서 본다는 것은 실은 매우 복합적인 문화적 독해를 요구합니다.
>
> 현대미술을 통해 본다는 것의 행위와 감각은, 동시대 사회와 문화 속에서 구체화되고 고도의 추상성을 얻고 갱신됩니다. 그래서 현대미술을 읽어내어 말로 내뱉는 일은 어려운 만큼 더욱더 중요합니다.
>
> 말하는 미술은 이 동시대 미술의 생생한 현장을 돌아보고 들어보고 함께 생각해볼 수 있는 시간입니다. 말하는

미술은 이 세계에서 미술을 놓지 않는 사람들과 함께 미술의 그 생생한 순간과 생각들을 마디마디 짚어가며, 이야기로 나누어보는 공간입니다."(2016년 4월 2일 말하는 미술 14회 백현진 편 프롤로그 중)

시사점

말하는 미술은 팟캐스트라는 대중적인 매체를 이용하며, 내밀한 탐구 또는 즉각적 비평 역시 가능하다. 이미 저널을 통해 문자화된 비평이 이뤄지고 있으나 말로 푸는 것과는 성격도 접근 방식도 다르기에 발화하는 비평도 필요하다. 미술 작업과 아티스트에 대한 깊이 있는 이야기를, 휘발되는 말로 적절하게 풀어낸 말하는 미술의 역량은 몇 해 동안의 진행으로 검증되었다. 운영진의 변화에 따라 부침이 있다는 점은 다양한 사람의 시각을 통해 미술계를 살펴볼 수 있다는 장점이 될 수도 있을 것이다. 2018년 3월 이후 방송이 잠정 중단된 상태라 아쉽지만 새로운 시도를 한 사례인 만큼 공백을 깨고 활동을 재개하기를 기대한다.

3

또다른 사례

끝으로 유서 깊은 기관이나 대기업이 집중하는 온라인 프로젝트 중 빼놓을 수 없는 사례를 간단히 소개하기로 한다. 국내에서 최초로 넷아트를 제안한 것으로 평가받는 블라인드사운드(BlindSound.com)는 1996년부터 활동을 시작해 점차 넷아트뿐 아니라 플래시 무비,

디지털 무비 등으로 확장되어 디지털 미디어아트 전문 기관으로 변화했다.[21] 온라인 전시와 워크숍을 기획하고 오프라인 공간인 블라인드사운드 미디어 허브를 열고 활동했다.[22]

예술가 공동체인 심스페이스(SIMSPACE)가 2002년부터 운영한 심캐스팅(simcasting.com)은 우리나라 디지털아트와 넷아트 관련 활동을 온라인에 데이터베이스화하고 VOD를 중심으로 한 온라인 전시를 기획한 중요한 플랫폼이자 온라인 방송 채널[23]이었다. 두 플랫폼은 현재 운영되지 않지만, 1990년대 말부터 2000년대까지 미디어아트를 다룬 아티스트들에게 큰 영향을 주었다.

외국의 움직임을 살펴보면 무빙이미지를 제작하는 아티스트의 활동을 지원하고, 무빙이미지 작업을 소장, 보존, 배급하며, 관련 온오프라인 전시를 기획하고 연구 및 교육과 출판에 집중하는 영국의 비영리 기관 럭스(LUX)를 빼놓을 수 없다. 럭스가 운영하는 VOD 서비스 럭스 플레이어(LUXPLAYER)를 통해 4달러 정도의 디지털 대여료를 지불하면 48시간 동안 어느 플랫폼에서나 주요 작업을 스트리밍할 수 있다.

럭스와 비슷한 미국의 기관이 있다. 시카고 예술대학이 1976년 설립한 비디오 데이터 뱅크(Video Data Bank, VDB)는 비디오아트와 미디어아트 작업의 역사와 동시대의 움직임에 집중한다. 주요 작업을 컬렉팅하고 배급하며, 교육하고 보존하는 기관이다. 6천여 점에 이르는 방대한 컬렉션을 일목요연하게 온라인에 아카이빙하고 있으며, 모든 영상을 미리 보기로 감상할 수 있고, 일정 비용을 지불하고 작품 전체를 감상할 수 있는 VOD 서비스를 제공한다.

동시대 미술의 지식을 생산하고 전파를 공유하는 뉴미디어 플랫폼

또한 동시대 미술 중에서도 아시아 미술과 관련된 지식을
아카이빙하고 연구하는 홍콩의 아시아 아트 아카이브(Asia
Art Archive, AAA) 역시 다양한 온오프라인 프로젝트를
실천해온 주요 기관이다.

미술 시장과 관련한 온라인 플랫폼은 대부분 영리를
추구하는 기업이기에 이 글의 취지에 반하지만, 정보를
공유하는 온라인 플랫폼이라는 점에서 주목할 필요가
있다. 1989년 설립되어 전 세계 미술품 경매 기록을
중심으로 가격 데이터베이스를 제공하는 아트넷(artnet)과
2009년 설립되어 미술품을 온라인에 선보이고 가격을
포함한 작품 정보를 공개하며, 이 작품을 구매할 수 있는
갤러리를 연결해주는 온라인 및 모바일 플랫폼으로
자리잡은 아트시(Artsy)가 있다. 아트시가 제공하는 정보는
아트넷이 선보인 서비스와 비슷했지만, 아트시는 사용자를
위한 디자인과 접근성, 데이터 구축을 위한 테크놀로지에
집중적으로 투자하고 영향력 있는 갤러리와 협력함으로써
후발 주자이지만 온라인 미술 시장 플랫폼으로 영향력을
행사하고 있다. 두 플랫폼은 모두 주요 미술 뉴스 채널로
활동하며, 전시와 행사 등 주요 미술계 소식을 발 빠르게
소개한다.

한편 2015년에 설립되어 서울과 뉴욕을 중심으로 활동중인
이젤(Eazel)은 가상현실(VR) 기술을 기반으로 한 미술
콘텐츠 플랫폼이다. 이젤은 미술관과 갤러리, 아트페어 같은
전시와 작가의 스튜디오 공간을 촬영한 VR 영상 또는 이미지
그리고 이와 함께 각 기관의 정보와 전시를 아카이빙하고,
이를 다루는 기획 콘텐츠와 매거진을 발행하며 전시
경험을 공유한다. 자체 기술개발에 집중해온

이젤은 현재 VR 기술을 활용하는 전 세계 미술 관련 기업 중 독보적인 위치를 점하고 있다. 이젤은 2019년 12월부터 웹과 어플리케이션에서 작품 가격을 문의할 수 있는 기능을 제공하면서 주요 아트마켓 관련 플랫폼으로 도약한다. 한편 주요 플랫폼들의 문제점을 분석하고 데이터 분석 프로그램을 개발해 유통 주체와 컬렉터 모두에게 효율적인 서비스를 제공한다. VR, 증강현실(AR)과 데이터 분석, 빅데이터 등 다양한 동시대 기술을 적극적으로 활용하고 개발하여 미술계의 외연을 넓히는 한편, 자체 콘텐츠와 큐레이션에 집중하고 유통 관련 서비스를 제공하면서 기술과 콘텐츠의 균형감각을 유지해온 이젤의 행보는 주목할 만하다.

또한 동시대 미술에서 중요한 위치를 점하지만, 미술관의 소장품을 포함해 전체 미술 시장에서 여전히 판매되기 힘든 비디오아트와 뉴미디어아트를 판매하는 플랫폼으로 2015년 설립된 데이터 에디션(Daata Editions)과 모네그라프(Monegraph)의 움직임도 주목할 만하다. 데이터 에디션은 작가들에게 비디오, 사운드, 시와 웹 작업을 커미션하고 에디션을 판매하는 온라인 플랫폼이다. 모네그라프는 비트코인 같은 암호통화와 디지털아트의 등록 및 매매 시스템을 비슷하게 보고, 작가들이 작품을 등록하고, 이를 암호통화로 거래할 수 있는 시스템을 구축했다. 두 곳 모두 미디어아트 및 디지털아트와 관련한 프로그램을 기획하기도 한다.[24]

4

나가며 | **태그와 키워드**

　온라인에서 정보를 공유하고 이를 확장하기
위해, 기존의 링크보다 관계 있는 키워드를 나열한 '태그'의
위상이 날로 높아지고 있다. 사용자가 태그를 클릭하면
수많은 관련 정보에 연결되고, 결국 정보를 공유하고
확장하며 다양한 층위를 읽어낼 수 있기 때문이다. 이 글이
소개하는 플랫폼의 키워드를 태깅한다면 #온라인 #플랫폼
#자발적 #지식 #정보 #생산 #공유 #연결 #유통 #동시대미술
#지속성 #비영리 #공공성 #협업 등이 될 것이다.
이러한 키워드를 염두에 두고 운영하는 국내외 온라인
플랫폼은 이 글에 소개한 곳 외에도 많다. 지면관계상
특히 중추적인 역할을 했던 선구적인 곳, 다른 기관과
지속적으로 협업하며 프로그램과 역사를 축적해온 곳,
다른 활동에 자극을 주고 영향력과 역량을 발휘해온 곳을
선별해 소개했다.

공유의 힘

추후 미팅룸과 다른 매체를 통해 이 글에서 충분히 다루지
못한 주요 온라인 플랫폼을 소개하고, 그 움직임을
지속적으로 살피고 전달할 예정이다. 미팅룸 역시 이 글에서
소개한 플랫폼들과 비슷한 결을 띤다. 앞서 나열한 키워드와
태그 역시 미팅룸의 성격에 정확히 부합한다. 기획자가
주축이 되어 그룹을 만들고 전시 기획과정에서 축적되는
정보를 아카이빙할 필요성을 강조하며, 중요한 정보를
자발적으로 연구하고 이를 온라인에 공유하는

비영리 플랫폼인 미팅룸 역시 미술계에서 유효한 정보를
생산하고 공유하며, 전문가를 초대하고 협업하는 방식을
취한다.

자발적으로 생산하고 축적한 지식과 정보를 그저 저장하고
보관하는 데 머물 것인지, 이를 온라인에 공유함으로써
다양한 가능성을 재생산하고 그 잠재력을 발견할 것인지
결정하는 것은 우리의 몫이다. 공유가 지닌 힘은 생각보다
크기 때문이다.

주

1) Kenneth Goldsmith, 'If It Doesn't Exist on the Internet, It Doesn't Exist', Presented at Elective Affinities Conference, University of Pennsylvania, 2005.9.27.

2) Hito Steyerl, 'In Defense of the Poor Image', *e-flux*, 2009.11. (e-flux.com/journal/10/61362/in-defense-of-the-poor-image)

3) 히토 슈타이얼, 「가난한 이미지를 변호하며」, 『스크린의 추방자들』, 김실비 옮김, 워크룸프레스, 2016, 37~52쪽.

4) 히토 슈타이얼, 같은 책, 52쪽.

5) Damon Krukowski, 'FREE VERSES: Kenneth Goldsmith and UbuWeb', *Artforum*, March, 2008. (writing.upenn.edu/epc/authors/goldsmith/artforum.html)

6) ubu.com/resources/frameworks.html

7) 이 글은 <Those except public, art and public art: 2017 공공하는예술 아카이브 전시>의 행사로 미팅룸이 기획한 포럼 <미팅 앤 토크: 공유하는 미술, 반응하는 플랫폼>(광교 따복하우스 홍보관, 2017.10.28.)에서 정세라 더 스트림 대표가 발제한 내용을 바탕으로 작성되었다.

8) moussemagazine.it/vdrome

9) 유원준, 「미디어아트의 소장 가치는 어떠한가?」, 『앨리스온』, 2018.2.20. (aliceon.tistory.com/2897?category=93197)

10) 마크 트라이브, 「파일이 손상되어

파일을 열 수 없음: 미디어아트를 오류 메시지 없이 소장하는 방법」, 『K-ART 컨버세이션, 세션 V. 미디어아트 토크: 미디어아트의 소장 가치는 어떠한가?』(예술경영지원센터 주최 국제 패널 토크, 2017.9.24.) (youtube.com/watch?time_continue=285&v=Ok2Fns5O2hY), 유원준의 같은 글에서 재인용.

[11] Frank Rose, 'The Mission to Save Vanishing Internet Art', *The New York Times*, 2016.10.21. (nytimes.com/2016/10/23/arts/design/the-mission-to-save-vanishing-internet-art.html)

[12] 유원준, 같은 글.

[13] Laurel Ptak, 'Interview with Mark Tribe, Founder, Rhizome', 2010.4.29. (as-ap.org/oralhistories/interviews/interview-mark-tribe-founder-rhizome)

[14] Frank Rose, 같은 글.

[15] dismagazine.com/about

[16] Julie Ackermann, '5 plateformes de streaming qui vont changer votre vie', *Les Inrocks*, 2018.2.7. (lesinrocks.com/2018/02/07/arts/5-plateformes-de-streaming-qui-vont-changer-votre-vie-111043523)

[17] Clara Hernanz, 'Move over Netflix, DIS is Your New Must-Have Streaming Service', *Dazed*, 2018.1.17. (dazeddigital.com/art-photography/article/38673/1/move-over-netflix-dis-is-your-new-must-have-streaming-service)

[18] polimbo.com

19) Misty White Sidell, 'Art Collective Dis Releases Progressive Video Platform', *WWD*, 2018.1.16. (wwd.com/business-news/media/art-collective-dis-releases-progressive-video-platform-11096825)

20) 이 글은 <미팅 앤 토크: 공유하는 미술, 반응하는 플랫폼>에서 말하는 미술의 김진주 진행자가 발제한 내용을 바탕으로 작성되었다.

21) 이미영, 「[2002 디지털 미디어아트 워크숍] Blind Sound」, 『디지털인사이트』, 2002. (ditoday.com/articles/articles_view.html?idno=9526)

22) neolook.com/search/?query=블라인드사운드

23) 말하는 미술 16회 양아치 편, 2016.6.17. (post.naver.com/viewer/postView.nhn?volumeNo=4946067&memberNo=25893684)

24) Whitney Mallett, 'Daata Editions and Monegraph Grow Online Marketplace for Digital Art', *Art in America*, 2015.8.17. (artinamericamagazine.com/news-features/news/daata-editions-and-monegraph-grow-online-marketplace-for-digital-art)

참고문헌 및 관련 자료

1장

참고문헌

Willett, John. *Art in a City*, Methuen, 1967.

Robson, Ian. 'Why Gateshead's Famous Angel of the North Was Almost Never Built', *Chronicle Live*, 2016.3.29.
▸chroniclelive.co.uk/news/north-east-news/
gatesheads-famous-angel-north-never-11106439
(검색일: 2019.7.20.)

주요 기관

런던 교통박물관(London Transport Museum)
▸ltmuseum.co.uk

런던 교통박물관 포스터 컬렉션(Poster Collection)
▸ltmuseum. co.uk/collections/collections-online/
posters

발틱 현대미술센터(Baltic Centre for Contemporary Art)
▸baltic.art

브리스틀 건축센터(The Architecture Centre)
▸architecturecentre.org.uk

브리스틀 시의회(Bristol City Council) ▸bristol.gov.uk

세이지 게이츠헤드(Sage Gateshead) ▸sagegateshead.com

아놀피니(Arnolfini) ▸arnolfini.org.uk

퍼블릭 아트 아카이브(Public Art Archive)
▸publicartarchive.org

퍼블릭 아트 온라인(Public Art Online)
 ‣ publicartonline.org.uk

프로젝트

네번째 좌대 커미션 프로그램(The Fourth Plinth
 Commission) ‣ london.gov.uk/what-we-do/arts-
 and-culture/current-culture-projects/fourth-plinth-
 trafalgar-square

북방의 천사(Angel of the North) ‣ gateshead.gov.uk/
 article/3957/Angel-of-the-North

북방의 천사 인포메이션 팩(Information Packs)
 ‣ gateshead.gov.uk/article/6907/Information-packs

북방의 천사 20주년(Angel 20) ‣ gateshead.gov.uk/
 article/7609/Angel-20

브리스틀 공공미술 및 공공 디자인 프로젝트(Bristol Public
 Art and Design Project) ‣ aprb.co.uk

브리스틀, 읽기 쉬운 도시 프로젝트(Bristol Legible City)
 ‣ bristollegiblecity.info

브리스틀, 읽기 쉬운 도시 프로젝트(구 홈페이지)
 ‣ bristollegiblecity.info/old-site

아트 온 더 언더그라운드(Art on the Underground)
 ‣ art.tfl.gov.uk

아트 온 더 언더그라운드 아트맵(Art Map) ‣ art.tfl.gov.uk/
 engagement/art-maps/?numPosts=16&pageNumber=&
 featured=0&action=art_maps_loop_handler

영국 게이츠헤드 공공미술 프로그램(Gateshead Public Art
 Programme) ‣ gateshead.gov.uk/article/3955/Public-

2-1장 ————————————

주요 기관

뉴욕현대미술관(Museum of Modern Art) ‣moma.org

뉴욕현대미술관 디지털 멤버 라운지(Digital Member
Lounge) ‣moma.org/multimedia/video/233/1148
(검색일: 2019. 7.20)

뉴욕현대미술관 오디오+(Audio+) ‣moma.org/audio
(검색일: 2019.7.20, 검색일 기준 MoMA 홈페이지는
2019년 10월 21일 재개관을 앞두고 해당 기능이
제한되었다)

메트로폴리탄 미술관(Metropolitan Museum of art)
‣metmuseum.org

샌프란시스코 현대미술관(Museum of Modern Art San
Francisco) ‣sfmoma.org

시카고 미술관(Art Institute of Chicago) ‣artic.edu

테이트 미술관(Tate) ‣tate.org.uk

테이트 어린이용 학습 자료(Tate Kids) ‣tate.org.uk/kids

테이트 월드(Tate Worlds) ‣tate.org.uk/about-us/projects/
tate-worlds-art-reimagined-minecraft (검색일 기준:
2019.7.20)

테이트 채널(Tate on YouTube) ‣youtube.com/user/tate

테이트 컬렉션 온라인 데이터베이스(Tate Collection)
‣tate.org.uk/collection

2-2장
주요 기관

국제시각예술연구소(Institute of International Visual Arts)
　▸iniva.org

런던 광역시(Mayor of London) ▸london. gov.uk

런던 교통안내정보 서비스(Transport for London)
　▸tfl.gov.uk

리빙턴 플레이스(Rivington Place) ▸en.wikipedia. org/wiki/
　Rivington_Place

스튜어트 홀 도서관(The Stuart Hall Library) ▸iniva.org/
　library

아트 UK와 퍼블릭 카탈로그 재단(Art UK and The Public
　Catalogue Foundation) ▸artuk.org

에이 스페이스(A Space) ▸aspaceinhackney.org

영국 국립보존기록관(The National Archives)
　▸nationalarchives.gov.uk

영국 국립보존기록관 키퍼스 갤러리(The Keeper's Gallery
　at the National Archives) ▸nationalarchives.gov. uk/
　about/visit-us/whats-on/keepers-gallery

영국예술위원회(Art Council England) ▸artscouncil.org.uk

오토그라프 에이비피(Autograph ABP, Association of Black
　Photographers) ▸autograph.org.uk

테이트 리서치 센터(Tate Research Centre) ▸tate.org.uk/
　research/research-centres

한국문화예술교육진흥원(Korea Arts & Culture Education
　Service) ▸arte.or.kr

프로젝트

구글 아트 앤 컬처 프로젝트(Google Art & Culture)
 ‣ artsandculture.google.com
미술 탐정 프로젝트(Art Detective) ‣ artuk. org/artdetective
옥스퍼드 대학 시각 기하학 연구팀의 페인팅 데이터세트
 (The Paintings Dataset of Visual Geometry Group,
 University of Oxford) ‣ robots.ox.ac.uk/ ~ vgg/data/
 paintings
태거 프로젝트(Tagger) ‣ artuk.org/participate/tag-
 artworks

온라인 학습 자료 및 서비스

‘네번째 좌대 커미션 프로그램’의 학생 공모전을 위한 교사용
 학습 자료(The Forth Plinth Schools Awards ‘Teachers
 Resource’) ‣ london.gov.uk/sites/default/files/teacher
 s_resource_guide_fa_2.pdf
스튜어트 홀 도서관 추천 도서 리스트(The Stuart Hall
 Library—Selected Reading Lists) ‣ iniva. org/library/
 reading-lists
아트 온 더 언더그라운드의 로고 탄생 100주년 기념전
 학습 지침서(Art On the Underground ‘100 Years,
 100 Artists, 100 Works of Art—Learning Guide’)
 ‣ art.tfl.gov.uk/file-uploads/master/aotu100-
 yearslearning-guide.pdf
영국 국립보존기록관 가상 교실 서비스(The
 National Archives’ Virtual Classroom)
 ‣ nationalarchives.gov.uk/education/

sessions-and-resources/?resource-type=virtual-classroom

영국 국립보존기록관의 디지털 자료를 활용한 교육 서비스(The National Archives' educational services)
 ‣ nationalarchives.gov.uk/education

영국 국립보존기록관 전문가 양성과정(The National Archives' Professional Development)
 ‣ nationalarchives.gov.uk/education/teachers/professional-development

영국 국립보존기록관의 정보관리 교육 자료(The National Archives' Information Management Training Courses)
 ‣ nationalarchives.gov.uk/information-management/training

영국 국립보존기록관 화상회의 서비스(The National Archives' Videoconference) ‣ nationalarchives.gov.uk/education/sessions-and-resources/?resource-type=video-conferences

이니바 감성 학습 카드(Iniva Emotional Learning Cards)
 ‣ iniva.org/learning/emotional-learning-cards

이니바 교사용 전시 감상 학습 자료(Iniva Exhibition Notes for Teachers) ‣ iniva.org/wp-content/uploads/2017/03/exhibition_notes_for_teachersfinalam_0.pdf

이니바 인물 디렉토리(Iniva People Directory) ‣ iniva.org/library/digital-archive

이니바 창의 학습(Iniva Creative Learning) ‣ iniva.org/learning

이니바 학습 자료실(Iniva Learning Resources) ‣iniva.org/
learning/resources

테이트 교사용 학습지도 자료(Tate Teacher Resource Notes)
‣tate.org.uk/search?q=teacher+resource+notes

테이트 키즈(Tate Kids on YouTube) ‣youtube.com/
channel/UCYvsK26rzlH5F_s1BmIwQbw

테이트 토크(Tate Talk on YouTube) ‣youtube.com/
channel/UCxtgEIN3xuAGy730NFwEOUA/featured

테이트 페이퍼(Tate Paper) ‣tate.org.uk/research/
publications/tate-papers/about

테이트 학생용 학습 자료(Tate Student Resources)
‣tate.org.uk/search?q=student+resource

3장

참고문헌

마크 트라이브, 「파일이 손상되어 파일을 열 수 없음:
미디어아트를 오류 메시지 없이 소장하는 방법」, 『K-ART
컨버세이션, 세션 V. 미디어아트 토크 – 미디어아트의
소장 가치는 어떠한가?』, 예술경영지원센터 주최 국제
패널 토크, 2017.9.24. ‣youtube.com/watch?time_co
ntinue=285&v=Ok2Fns5O2hY (검색일: 2019.1.21.)

유원준, 「미디어아트의 소장가치는
어떠한가?」, 『앨리스온』, 2018.2.20.
‣aliceon.tistory.com/2897?category=93197 (검색일:
2019.1.21.)

이미영, 「[2002 디지털 미디어 아트 워크숍] Blind

Sound」,『디지털인사이트』, 2002. ▸ditoday.com/
articles/articles_view.html?idno=9526 (검색일:
2019.1.27.)

히토 슈타이얼, 「가난한 이미지를 변호하며」, 김실비 옮김,
『스크린의 추방자들』, 워크룸 프레스, 2016, 37~52쪽.

Ackermann, Julie, '5 plateformes de streaming qui
vont changer votre vie', *Les Inrocks*, 2018.2.7.
▸lesinrocks.com/2018/02/07/arts/5-plateformes-
de-streaming-qui-vont-changer-votre-vie-111043523
(검색일: 2019.1.20.)

Goldsmith, Kenneth, 'If It Doesn't Exist on the Internet,
It Doesn't Exist', Presented at Elective Affinities
Conference, University of Pennsylvania, 2005.9.27.
▸writing.upenn.edu/epc/authors/goldsmith/
if_it_doesnt_exist.html (검색일: 2019.1.5.)

Hernanz, Clara, 'Move over Netflix, DIS is Your New
Must-Have Streaming Service', *Dazed*, 2018.1.17.
▸dazeddigital.com/art-photography/article/38673/1/
move-over-netflix-dis-is-your-new-must-have-
streaming-service (검색일: 2019.1.22.)

Krukowski, Damon, 'FREE VERSES: Kenneth
Goldsmith and UbuWeb', *Artforum*, March, 2008.
▸writing.upenn.edu/epc/authors/goldsmith/
artforum.html (검색일: 2019.1.5.)

Mallett, Whitney, 'Daata Editions and Monegraph Grow
Online Marketplace for Digital Art', *Art in America*,
2015.8.17. ▸artinamericamagazine.com/news-

features/news/daata-editions-and-monegraph-grow-
online-marketplace-for-digital-art (검색일: 2019.1.6.)

Ptak, Laurel, 'Interview with Mark Tribe, Founder,
Rhizome', 2010.4.29. ▸as-ap.org/oralhistories/
interviews/interview-mark-tribe-founder-rhizome
(검색일: 2018.12.5.)

Rose, Frank, 'The Mission to Save Vanishing
Internet Art', *The New York Times*, 2016.10.21.
▸nytimes.com/2016/10/23/arts/design/the-mission-
to-save-vanishing-internet-art.html (검색일: 2019.1.7.)

Sidell, Misty White, 'Art Collective Dis Releases
Progressive Video Platform', *WWD*, 2018.1.16.
▸wwd.com/business-news/media/art-collective-dis-
releases-progressive-video-platform-11096825 (검색일:
2019.1.25.)

Steyerl, Hito, 'In Defense of the Poor Image', *e-flux*,
2009.11. ▸e-flux.com/journal/10/61362/in-defense-
of-the-poor-image (검색일: 2019.1.6.)

포럼 및 방송

경기문화재단 <Those except public, art and public art:
2017 공공하는예술 아카이브 전시> ▸ggcf.kr/archives/
exhibit/art-archives

미팅룸 기획 포럼 및 리서치 프로젝트 <미팅 앤 토크:
공유하는 미술, 반응하는 플랫폼>(광교 따복하우스
홍보관, 2017.10.28.)

말하는 미술 16회 양아치 편, 2016.6.17.

▸ post.naver.com/viewer/postView.nhn?volumeNo=49
46067&memberNo=25893684 (검색일: 2019.2.10.)

주요 기관

더 스트림(The Stream) ▸ thestream.kr

데이터 에디션(Daata Editions) ▸ daata-editions.com

디스(DIS) ▸ dis.art

+ ▸ facebook.com/DISmagazine

+ 디스매거진(DIS Magazine) ▸ dismagazine.com/about

+ 디스이미지(DISimages) ▸ disimages.com

+ 디스오운(DISown) ▸ disown.dismagazine.com

+ 폴림보 ▸ polimbo.com

라이좀(Rhizome) ▸ rhizome.org

+ 아트베이스(ArtBase) ▸ rhizome.org/art/artbase

+ 웹리코더(Webrecorder) ▸ webrecorder.io

+ 넷아트 앤솔로지(Net Art Anthology) ▸ anthology.rhizome.org

+ 세븐 온 세븐(Seven on Seven, 7X7) ▸ rhizome.org/sevenonseven

럭스(LUX) ▸ lux.org.uk

말하는 미술

+ 페이스북 ▸ facebook.com/talkingmisul

+ 네이버포스트 ▸ post.naver.com/talkingmisul

+ 사운드클라우드 ▸ soundcloud.com/talkingmisul

모네그라프(Monegraph) ▸ monegraph.com

미팅룸(meetingroom) ▸ meetingroom.co.kr

브이드롬(Vdrome) ‣ vdrome.org

비디오데이터뱅크(Video Data Bank) ‣ vdb.org

아시아 아트 아카이브(Asia Art Archive) ‣ aaa.org.hk/en

아트넷(artnet) ‣ artnet.com

아트시(Artsy) ‣ artsy.net

우부웹(UbuWeb) ‣ ubu.com

이젤(Eazel) ‣ eazel.net

스위밍꿀

셰어 미: 공유하는 미술, 반응하는 플랫폼

ⓒ 미팅룸 2019

1판 1쇄 2019년 12월 9일

1판 3쇄 2023년 4월 5일

지은이 = 미팅룸

펴낸곳 = 스위밍꿀 / 펴낸이 = 황예인

편집 = 권순영, 안복심 / 디자인 = 이기준

출판등록 = 2016년 12월 7일 제2016-000342호

주소 = 서울특별시 마포구 양화로 58

연락처 = swimmingkul@gmail.com

ISBN 979-11-960744-3-2 03600

이 도서의 국립중앙도서관 출판예정도서목록(CIP)은

서지정보유통지원시스템 홈페이지(seoji.nl.go.kr)와

국가자료공동목록시스템(nl.go.kr/kolisnet)에서

이용하실 수 있습니다.(CIP제어번호: CIP2019036277)

이 책은 경기문화재단의 문예진흥기금을 보조받아

발간되었습니다.